일러스트레이터
딕 브루너

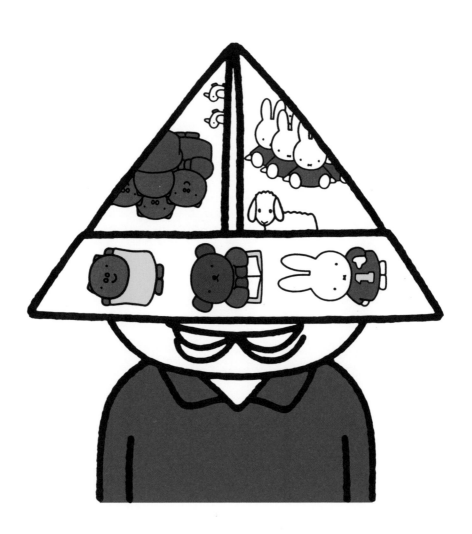

브루스 잉먼, 라모나 레이힐 글 황유진 옮김

일러스트레이터

딕 브루너

시리즈 자문 퀜틴 블레이크
시리즈 편집 클라우디아 제프

일러스트 116컷을 담아

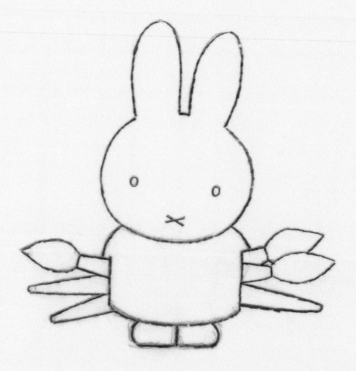

앞표지 『하늘을 난 미피』에 등장하는 조종사 삼촌, 1970
뒤표지 작업 중인 딕 브루너. Ferry André de la Porte ⓒ Mercis bv

속표지 자화상, 1991
위 『미술관에 간 미피』, 1997
112쪽 실크스크린 프린트, 2002

일러스트레이터
딕 브루너
2021년 2월 10일 초판 1쇄
글 브루스 잉먼, 라모나 레이힐 ‖ 옮김 황유진
편집 최명지, 이지혜, 노한나 ‖ 디자인 기하늘 ‖ 마케팅 최은애
펴낸이 이순영 ‖ 펴낸곳 북극곰 ‖ 출판등록 2009년 6월 25일
주소 서울시 마포구 독막로 320 B106호 북극곰
전화 02-359-5220 ‖ 팩스 02-359-5221
이메일 bookgoodcome@gmail.com
홈페이지 www.bookgoodcome.com
ISBN 979-11-6588-043-9 04600 ‖ 979-11-90300-81-0 (세트)
값 18,000원

Published by arrangement with Thames & Hudson Ltd. London,
Dick Bruna ⓒ 2020 Thames & Hudson Ltd, London
Text ⓒ 2020 Bruce Ingman
Illustrations Dick Bruna ⓒ copyright Mercis bv, 1953–2020
BLACK BEAR ⓒ copyright Dick Bruna
Publication licensed by Mercis Publishing bv, Amsterdam
Designed by Therese Vandling

This edition first published in Korea in 2021
by BookGoodCome, Seoul
Korean edition ⓒ 2021 BookGoodCome

차 례

들어가는 말

1955년 여름, 딕 브루너와 아내 이레네, 1살짜리 아들 시르크는 바닷가로 첫 가족 여행을 떠났다. 가족은 북부 네덜란드의 '에흐몬드 안 제' 마을 바닷가에 맞닿은, 정원 딸린 작은 집을 빌렸다. 어느 날 세 가족은, 마치 그림책의 한 장면처럼, 작은 토끼 한 마리가 모래 언덕으로 날쌔게 뛰어가는 것을 보았다. 얼마 후 이 토끼는 시르크의 잠자리 이야기에 수없이 등장했다. 집으로 돌아간 직후 딕은 아들을 위해 작은 토끼를 그려주었다.

"나는 예술가 입장에서 토끼를 그려보는 것도 괜찮겠다고 생각했지요."[1]

미피 이야기는 이 일화에서 시작되지만, 딕의 예술 인생도 여기서부터 시작된 것은 아니다. 딕 브루너는 꿈꾸는 예술가이자 그래픽 디자이너로 일한 바 있으며, 1953년에는 그림책 『사과』를 출간하기도 했다. 사실 네덜란드의 성공한 출판 가문에서 태어나면서부터 딕과 책의 인연은 시작되었다. 딕의 일상에는 예술에 대한 사랑, 그리고 예술가가 되고자 하는 열망이 스며들어 있었다.

오늘날 딕 브루너의 책, 일러스트, 책 표지, 포스터는 어디서나 만날 수 있다. 세계 어딘가에서는 항상 딕의 전시가 열리고 있다. 딕은 요하네스 페르메이르나 피트 몬드리안과 어깨를 나란히 하며, 네덜란드 최고의 예술가로 꼽힌다. 딕은 '단순한 선'의 대가로 이름을 떨치고 있으며, 네덜란드 작가 중 안네 프랑크 다음으로 전 세계에서 가장 많이 번역된 작가이다. 위트레흐트 중앙미술관에서는 딕의 작업실을 그대로 복제하여 상설전을 열고 있다. 길 건너에는 미피 박물관이 있고, 미피는 '올해의 어린이 박물관 상'의 마스코트이기도 하다.

2017년 딕 브루너가 세상을 떠날 때까지, 32권의 미피 그림책은 50개 이상 언어로 번역되어 85개국에서 사랑을 받았다. 또한 TV 프로그램, 뮤지컬, 수백만 파운드의 캐릭터 상품 등 엄청난 규모의 세계적 부가가치를 창출해냈다.

이제 이야기를 시작해보자.

출생 및 어린 시절

딕 브루너는 1927년 네덜란드 중부 위트레흐트에서 요한나 클라라 하르로테 에르드브린크와 알베르트 빌럼(Abs) 브루너의 아들로 태어났다. 세례명은 할아버지의 이름을 딴 헨드릭 마흐달레뉘스 브루너였다. 운명의 장난인지, 딕은 토끼해에 태어났다.

　아버지는 딕의 증조부가 1868년 설립한 출판사 'A. W. 브루너 앤 존'을 물려받아 운영하고 있었다. 20세기가 될 무렵 출판사는 네덜란드 기차역 대부분에서 책 판매대를 운영했다. 장자가 대대로 가업을 물려받았기에, 첫째로 태어난 딕 역시 출판사를 이어갈 운명을 타고났다. 아버지

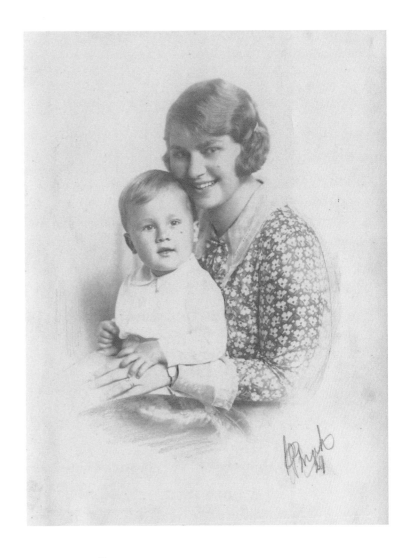

오른쪽
18개월 때의 딕, 어머니와 함께

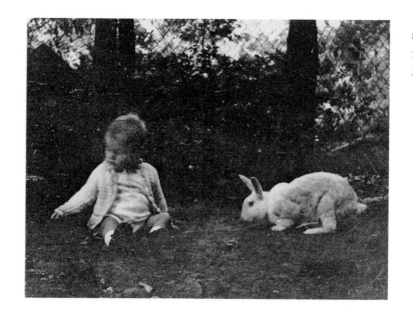

생각에 출판업은 딕의 운명일 뿐만 아니라 의무이기도 했다. 전통이 브루너에게 요구한 것이다. 어린 시절 딕은 어깨에 얹힌 짐의 무게를 알아차렸지만, 아버지와는 생각이 달랐다.

헨드릭은 조용하고 통통한 아기였다. 통통하다는 뜻의 딕, 혹은 디키라는 애칭으로 불린 것이 이름처럼 굳어졌다. 내반족(발이 안쪽으로 휘어 굳는 병)으로 치료받고 주목받던 어린 시절 때문에, 딕은 어머니를 지극히 사랑했다. 홀로 앉아 있는 시간이 길어지자, 딕은 조용히 책을 읽고 몽상에 빠지는 즐거움을 배웠다. 평생 동안 절대 잃어버리지 않을, 자랑스러운 능력이었다.

1931년 남동생 프레드릭 헨드릭(프리츠)이 태어났다. 얼마 후 브루너 가족은 제이스트의 넓은 집으로 이사를 갔다. 위트레흐트 동쪽의 부자 동네로 유명한 곳이었다.

이곳 생활은 브루너 형제에게 낭만적인 전원의 꿈과 같았다. 놀이방과 여름별장뿐만 아니라 닭, 토끼, 개와 염소를 풀어 기르는 정원까지 있었다. 여름날 브루너 형제는 장난감 차에서 놀기도 하고, 어머니의 보호 아래 염소 수레에도 올랐다. 겨울에는 직접 만든 빙판에서 스케이트를 배우고, 간이 스키 슬로프도 만들었다. 근처 숲이 우거진 '보스 언 다윈' 마을에는 조부모가 살고 있었다. 그곳에도 장난감과 동물이 가득한 큰 정원이 있었다. '특별한' 흰 토끼도 한 마리 있었다. 미피 독자들에게 이 모든 이야기가 친숙하다면, 당연한 일이다. 미피는 딕과 프리츠가 경험한 곳과

매우 비슷한 세계에서 살고 있다.

　제이스트에서의 삶은 음악과 책으로 가득했다. 피아노 수업을 받고 라디오를 들었으며 축음기로 다양한 노래를 감상했다. 딕은 평생 동안 그 어떤 음악보다도 프랑스 샹송을 사랑했다. 많은 작가와 디자이너가 주기적으로 집에 들렀다. 딕은 책을 접하면서부터 시부터 모험담에 이르기까지 온갖 종류의 책을 즐겼다. 네덜란드 영웅 이야기와 장 드 브루노프의 바바 시리즈를 사랑했으며, 중등학교 시절에는 당시 못마땅하게 여겨지

오른쪽
5살 때의 딕

던 만화책도 몰래 읽었다.

자유로운 청교도 집안에서, 자유와 안전과 문화를 만끽한 유년 시절이었다.

유럽에서 정치적 긴장감이 높아지고 세계적인 경제 불황으로 많은 이들이 고통받을 때에도, 제이스트의 하늘은 맑았다. 딕은 어린 시절을 오직 순전한 즐거움으로 기억한다.[2]

6세가 된 브루너는 모라비아교 초등학교에 입학했다. 종교적 신념 때문이 아니라, 그저 집에서 가깝다는 이유 때문이었다. 학교에서 딕은 훗날 『노아의 방주』나 『크리스마스』를 쓸 때 유용한 성경 이야기들을 배웠다. 하지만 오래 기억에 남을 만큼 열성적인 수업은 만나기 힘들었다.

> *딕의 예술가적 기교는 초등학교 시절 그 토대가 만들어졌다. 딕은 키가 작고 그림 그리기를 좋아했다. 국어를 잘하고 에세이나 편지를 쓰기도 했다. 또한 혼자 있는 것을 좋아하고 몇 시간이고 혼자 바쁘게 지낼 수 있는 조용한 소년이었다. 그 성격은 일생 동안 변함없었다. 초등학교 미술 수업에서 비롯되었을 기법을 활용해, 작업실에 몇 시간이고 앉아 그림을 그린 것이다.*[3]

1940년 초 가족 모두가 근처 도시인 빌트호번으로 이사하면서, 딕은 헷 니우어 리쾀 고등학교에 입학했다. 이곳에서 딕은 아코디언 연주를 배워 가족과 손님들에게 유명한 프랑스 가수들의 곡, 특히 샤를 트레네의 곡을 들려주었다. 아버지는 파리에서 악보를 구해오곤 했다. 나이를 먹으면서 수줍음을 더 많이 타게 된 딕은, 자신만만했던 어린 시절을 되돌아보며 놀라워했다.

"그때는 그런 일도 했다오!"[4]

집 안 서재에서 딕은 렘브란트와 빈센트 반 고흐의 책을 발견하고 "대여섯 번쯤 읽었다."[5]고 했다.

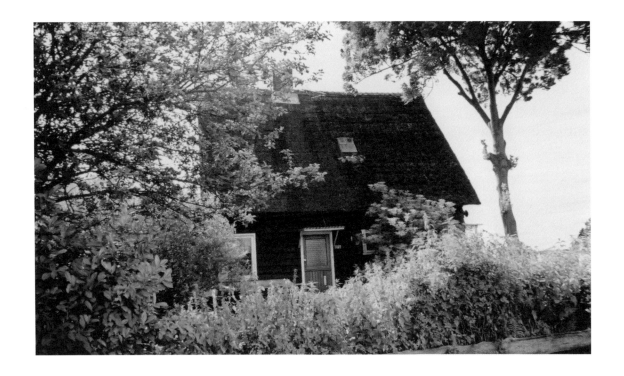

전쟁 기간

그해 5월 독일 나치가 네덜란드와 벨기에를 침공했다. 네덜란드가 지켜온 중립의 시대는 끝나고 말았다. 하지만 양분된 유럽의 갈등이 실제로 브루너 가정에 영향을 미친 것은 1943년에 이르러서였다. 독일군이 빌트호번에 있던 집을 몰수한 것이다. 40살 아버지와 16살 아들이 강제 노동을 위해 독일로 끌려갈 위험에 처하자, 가족들은 여름 휴양지에 숨어 지내기로 결심했다.

암스테르담 남부 호수 지대 로스드레흐체 플라센에 위치한 작은 집은, 꿈 많은 청소년에게 이상적인 곳이었다. 이곳에서 딕의 낭만적인 면면이 발현된다.

딕은 새로운 삶이 전혀 힘들지 않았다. 오히려 쓰고 그리고 칠하고 작곡하고 아코디언을 연주하고, 무엇보다도 꿈꾸며 고독을 즐길 수 있는 시간이 늘어났다.

"……우리는 행복한 시간을 보냈어요. 쉬지 않고 그림을 그렸죠. 구할 수 있는 모든 종이에 작게 그림을 그렸습니다."[6]

때로 딕은 버려진 나무 조각에 칠을 하기도 했다. 오래된 문과 선

위
브뢰커레르베인 로스드레흐체
플라센(암스테르담 근처 호수 지대)에
있던 브루너 가족의 집

반은 풍경화를 그리기에 딱 좋았다.

레인 반 로이는 『오즈의 마법사』와 『걸리버 여행기』 네덜란드판에 첫 삽화를 그린 이로 유명한 어린이책 일러스트레이터이자, A. W. 브루너와 함께 일하는 책 표지 디자이너였다. 종종 집으로 찾아온 레인은 호숫가로 딕을 데려가 그림 수업을 했다. 두 사람은 조그마한 배를 타고 노를 저으면서 주변을 스케치하고, 집에 돌아와 유화로 발전시켰다. 가끔 딕은 이웃 농부에게 그림을 주고, 전쟁 중에 얻기 어려운 설탕이나 버터로 바꿔오곤 했다.

때때로 딕은 공상을 즐기던 창문가에서 떨어져 몸을 숨겨야만 했다. 그러나 10대의 몽상가는 독일군 급습 위협 앞에서 더 이상 숨고 싶지 않았다. 딕은 독일 나치군보다도 어둠이 더 두려웠고, 거미가 가득한 작은 찬장에 들어가고 싶지 않았다.

아버지와 아들 사이에 의견 충돌이 잦아졌다. 딕 브루너의 미래를 둘러싼 서로 다른 관점 때문에 두 사람은 완고하게 부딪혔다. 아버지는 딕이 장남으로서 가업을 물려받아야 한다는 단호한 입장이었다. 반면 딕은 글 쓰고 그림 그리는 것 외에는 다른 꿈이 없었다.

보호하는 부모와 야심만만한 사업가를 분리해 생각하기란 어려운 일이었다. 딕은 독일 나치가 아니라 오직 권위적인 아버지가 위협적으로 느껴졌다. 아버지 Abs 브루너는 가족의 안전과 사업을 걱정했다. (독일의

왼쪽
브루너 가족이 피해 온 로스드레흐체 플라센 집, 안쪽 창문에서 바라본 풍경과 외관

검열 강화와 전쟁 기간 중 종이 산업에 닥친 위기는 출판 사업에도 악영향을 미쳤다.) 딕은 훗날 자녀를 키우면서 아버지를 더 이해하게 되었다고 말했다. (그렇다고 아이들에게 자신의 야심을 전가하지는 않았다.) 딕은 자신이 그리던 미래와는 정반대인, 아버지가 대변하는 모든 것에 반항심을 품었음을 깨달았다. 딕의 눈에 보인 것은 오직 어머니였다. 어머니는 집안의 즐거운 분위기를 주도하고 함께 노래하고 놀아주는, 다정하고 사랑이 넘치는 사람이었다. 반면 아버지는 끊임없이 잔소리하고 캐묻고, 심지어는 어머니에게 충실하지 못한 사람으로 보였다.

이러한 감정의 소용돌이는 딕이 쓰고 그린 『야피』에 잘 드러난다. 딕은 이 책을 어머니에게 바쳤다. 가난한 소년이 병든 어머니를 간호하기 위해 아코디언 연주로 돈을 버는 내용의 동화이다. 소년의 부모가 죽자 못된 삼촌 내외가 그를 맡는다. 달아나던 소년을 구해준 것은 늙은 농부의 아내와 딸이다. 전쟁과 사랑, 부모와의 거리감이 담긴 이 이야기는 결국 행복한 결말로 끝난다. 브루너는 훗날 이 작품을 두고 "감상적이고 실현되기 힘든, 당시 자신을 사로잡고 있던 생각"이라고 평했다.[7]

『야피』에 펜과 잉크로 표현한 일러스트는 네덜란드 화가이자 일러스트레이터인 안톤 픽, 일러스트레이터 요 스피르의 화풍과 닮았다. 둘 다 전형적인 동화 일러스트 스타일을 추구했다. 책은 정식 출간되지 않았지만, 가죽 장정의 원본이 여전히 남아 있어 우울했던 10대 소년의 마음을

오른쪽
돛단배를 그린 초기 그림, 1943년

들여다볼 수 있다.

런던과 파리 체류 시절

1945년 네덜란드는 연합군 덕에 자유를 되찾았다. 브루너 가족은 은신처에서 벗어나 큰 주택도시 힐베르쉼에 자리를 잡았다. 힐베르쉼은 독일군 주둔 당시 본부가 있던 곳이다. 은둔 시절 동안 딕은 자신의 창조적 흥미를 자유로이 탐구하고 스스로 배워나갔다. 이제 딕은 쓰고 그리고 싶은 열망을 확신했다. 마지못해 학교에 다니기로 했지만, 규칙적인 생활로 돌아가기란 쉽지 않았다.

"남학생 둘 여학생 둘의 따뜻하고 명랑한 교실이었지만, 적응하기는 어려웠어요."[8]

딕의 아버지는 아들이 '더 이상 학교 책상에 앉기 싫어한다'[9]는 것을 알았지만, 두 사람 모두 자기 꿈에 대한 집착을 버리지 못했다. 딕이 브루너 출판사를 위해 첫 책 표지를 그리는 동안, 아버지는 실용적인 출판 교육 연수를 구체화했다. 딕이 표지를 디자인한 첫 책은 인도네시아 작가 아르놀트 클레르스의 『안네 마리』였다. 부드럽고 분위기 있는 화풍으로, 딕이 은신처에서 옅은 파랑으로 윗면을 덮어 그렸던 풍경화와 비슷한 느낌을 준다.

딕은 위트레흐트의 브루세 서점에서 1년간 일하며 경험을 쌓는다. 그 후 2년간 런던 W. H. 스미스의 신문 가판대와 파리 플롱 출판사에서도 일하게 되었다.

아버지 Abs 브루너는 출판이야말로 가족의 일이며 예술은 딕이 취미로 즐겨야 할 일이라고 철석같이 믿었다. 하지만 아버지가 보낸 연수는 딕의 열망을 강화시켜, 사실상 예술적 여정의 출발점이 되었다.

딕은 예술세계가 제공하는 모든 것을 흡수했다.

"하루 종일 이 화랑 저 화랑으로 돌아다녔죠."10)

그곳에서 딕은 현대미술을 발견했다.

"그때 피카소를 처음 만났습니다. 레제와 모든 위대한 화가들도요. 마티스의 작품, 특히 그의 최근 콜라주를 보았을 때, 마티스는 내 인생에서 가장 중요한 인물이 되었습니다."11)

페르낭 레제는 특히 선과 색채 사용에서 딕 브루너의 작품에 오랜 영향을 미쳤다. 딕은 선, 형태, 색채, 관점 모두 완전히 변형하거나 버릴 수 있음을 깨달았다. 전통과 관습에 매달릴 필요가 없는 것이다.

이 시기 딕은 예술가의 전기를 읽는 취미를 되살리고 프랑스 음악에 대한 열정을 불태웠다. 런던 팔라디움 극장에서 모리스 슈발리에를 본 것은 특히 잊지 못할 여행이었다. 딕은 작은 스케치북을 펴고 야외 스케치를 했다. 그를 둘러싼 모든 것을 연습 삼아 계속 그린 후, 집으로 돌아가 캔

오른쪽
A. W. 브루너 출판사를 위한
첫 책 표지, 1946년

버스에 유화로 발전시켰다. 파리의 관광지를 속속들이 가보면서, 딕은 거리 상점과 음악가, 다리와 건물을 그렸다. 펜화, 연필화, 단색화, 유화 등 다양한 기법을 연습했다.

전후 파리 카페에는 실존주의자들의 바람이 불었다. 도시는 재즈 클럽부터 체크무늬 셔츠까지 미국의 모든 것을 흡수했고, 딕은 자유를 만끽하며 수도의 전율을 느꼈다.

현대미술에 대한 딕의 관심은 깊어졌다. 딕은 색과 색이 만나 어떻게 새로운 것을 만들어내는지 지켜보았다. 색은 공간을 채울 수도 있고 새로운 공간을 창조할 수도 있었다. 딕은 색의 힘을 이해하고, 작품 활동 내내 분위기를 묘사하기 위해 색을 활용했다.

파리에서 보낸 시절은 딕에게 많은 영감과 자유를 선사했다. 이후 딕은 매년 최소 며칠간 파리에 들러 영감을 충전하고, 좋아하는 프랑스 가수의 공연장을 찾았다.

왼쪽
만리장성을 그린 초기 작품

위
펜, 붓, 수채로 그린 파리 센강
다리, 1949년

아래
파리 드로잉, 1949년

위, 오른쪽
채색화, 1950년대 초

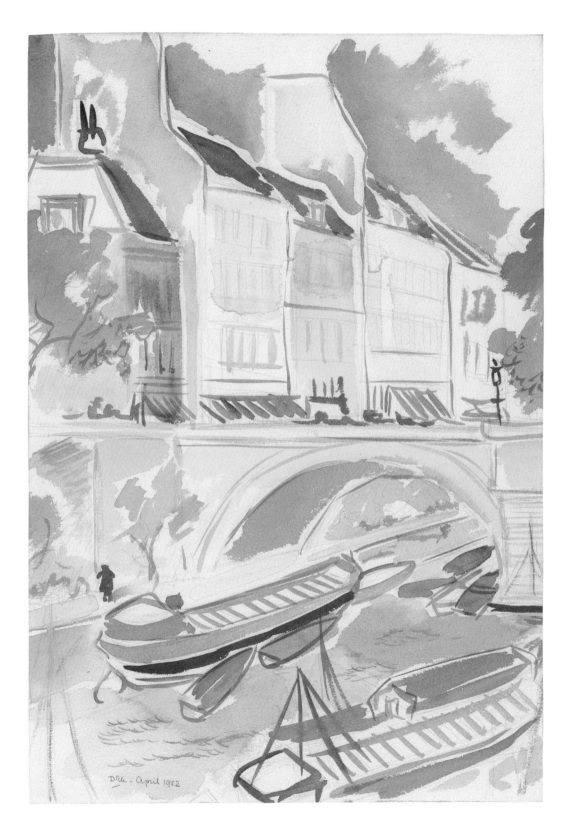

귀환

아들이 회사에 들어와 일할 준비가 되었다고 생각했다면, 아버지의 오산이었다. 예술가가 되겠다는 딕의 생각은 그 어느 때보다 완고했다. 딕에게 출판 교육은 지루함 그 자체였지만, 개인적으로는 문화적 깨달음을 통해 큰 자극을 받았다. 딕은 예술에 대한 열정을 내세워, 일하는 대신 예술교육을 계속 받을 수 있도록 아버지를 설득하는 데 성공했다. 놀랍게도 별다른 반대 없이, 딕은 암스테르담에 위치한 시각예술학교 레이크스 아카데미에 입학 허가를 받았다.

딕은 수도에 간 후 요스 로베르스 문하로 들어갔다. 요스 로베르스는 '민중의 화가'로 불리는 헤오르헤 헨드릭 브레이트네르의 추종자로, 도시의 일상을 묘사한 암스테르담 인상주의자 중 한 명이다. 과거 한때 딕도 이에 끌렸으나, 정식 교육은 너무 엄격하다는 것을 다시 한 번 깨달았다. 수업 방향은 인상주의로 치우쳐 있었다. 런던과 파리의 미술관, 언제 어디서든 자유롭게 선택하여 그리던 즐거움을 경험한 이에게는 수업 전반이 퇴보로 느껴졌다. 딕은 이곳에서 석고 흉상을 그리고 싶지 않았다. 관습을 거스르는 현대 화가들에 대해 더 알고 싶었고, 야외 스케치를 하며 색채와 형상을 실험하고 싶었다. 반년 후 딕은 학교를 떠났다.

예술적 꿈을 온전히 품은 채, 딕은 돈을 벌어야만 했다. 그래서 집에 머물며 아버지의 회사를 위해 책 표지 디자인을 시작했다. 1950-52년 딕의 초기 표지 디자인은 그가 받은 영향들을 짐작케 하지만, 일관된 스타일은 아니었다. 어릴 적 좋아하던 월트 디즈니나 요 스피르의 느낌도 살짝 녹아들고, 현대 화가들과의 만남을 통한 최신 경험들도 묻어났다. 하지만 대개는 자신만의 표현 양식을 찾고 있었다.

딕은 표지에 헨크 브루너를 줄여 HB라고 서명했다. 어쩌면 디자인 작업에 거리를 두고, 자신이 꿈꾸는 예술가가 될 때를 위해 이름을 아껴둔 것이 아닐까?

오른쪽
브루너 기업 회식을 위한
상차림 메뉴, 월트 디즈니에게서
받은 영향이 눈에 띈다.
노르드브라반트 호텔, 위트레흐트,
1948년 3월 1일

영향을 받은 작품

앙리 마티스와 레제의 작품만큼이나, 딕은 데 스테일 운동에도 깊은 애정을 가졌다. 데 스테일 유파는 형태와 색채의 본질 및 비례를 통해 구성을 단순화시키는 것을 선호하는 네덜란드 예술가와 건축가 모임이었다. 검은색, 흰색, 회색과 원색만 사용한 수직과 수평의 형상들을 다루었다. 초기에 딕은 바르트 반 데르 레크의 초기 구상 작품에 영향을 받았다.

"그는 현실에서 출발해, 가장 본질만을 남기고 나머지는 지워나갔습니다."[12]

이후 딕은 몬드리안에 관심을 기울이면서, 몬드리안이 현실을 2차원으로 옮기는 방식을 따라 하기도 했다. 하지만 딕에게 가장 많은 영향을 미친 건, 사각형의 대가 헤리트 리트벨트였다. 리트벨트가 설계한 슈뢰더 하우스는 1924년 위트레흐트에 지어졌다. 고정된 벽 대신 가동문으로 내부를 디자인한 이 집은, 데 스테일 스타일을 가장 잘 구현한 건축물 중 하나로 알려져 있다. 집과 건축가에 대해 더 알아갈수록 슈뢰더 하우스는 딕

아래
리트벨트 슈뢰더 하우스 앞의
딕 브루너, 위트레흐트

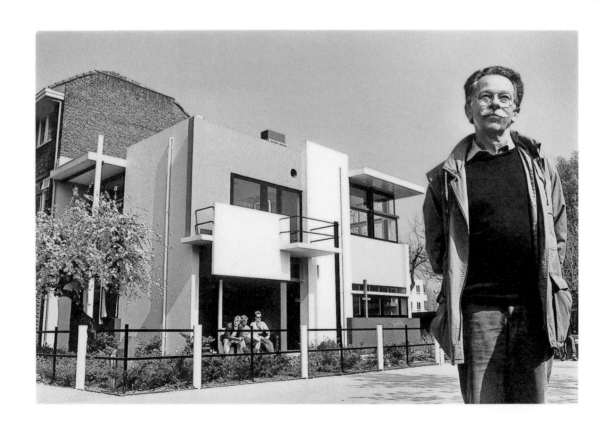

베르크만에게서 영감을 받은
책 표지, 1961년

26쪽
티볼리 레필른버르흐의 1958-59
콘서트 시즌을 위한 '우리 시대의
음악' 프로그램, 위트레흐트, 1958년

27쪽
예술애호가협회 150주년 기념
'끌과 팔레트' 전시 포스터,
위트레흐트 중앙미술관, 1957년

에게 아주 중요한 장소가 되었다.

예술가이자 디자이너인 빌럼 산드베르흐 역시 딕에게 현대적 영감을 주었다. 1945년에서 1963년까지 암스테르담 시립미술관 관장을 역임한 빌럼은, 딕에게 다른 어디에서도 접할 수 없었을 현대미술을 소개했다.

딕은 헨드릭 니콜라스 베르크만의 스텐실 작업에서도 영향을 받았고, 그 영향은 훗날 작업한 책 표지 디자인에 남아 있다.

"베르크만의 유대교 경건주의 작품은 내게 정말 중요했습니다. 아주 직접적이고 추상적이었어요."13)

산드베르흐의 그래픽 디자인 작품은, 딕이 표지와 책의 서체를 선택할 때 보다 가시적인 영향을 미쳤다. 수년에 걸쳐 딕은 자신이 영향을 받았던 작품들에서 정수만을 뽑아냈다. 표지, 책, 포스터 작업들이 꽃가루받이를 하듯 서로에게 영향을 미쳤다.

새로운 시작, 그리고……

1950년대 초반 일어난 두 가지 사건은 딕 브루너의 인생을 완전히 바꿔 놓았다. 하나는 새로 개관한 마티스의 로사리오 예배당을 방문한 것이며, 다른 하나는 이웃 소녀 이레네 데 용을 만난 것이다.

딕은 일하던 브루세 서점의 점장 크리스 리플랑과 친구가 되어, 남프랑스로 미술 여행을 떠났다. 두 사람은 해안을 따라 최대한 많은 현대 예술과 건축물을 감상했다. 또한 르 코르뷔지에가 설계한 마르세유의 새 아파트를 비롯해, 라울 뒤피, 폴 세잔, 파블로 피카소(1948년부터 살았던 발로리스), 마르크 샤갈(1949년 파리에서 니스 근처 방스로 이사했다. 마티스의 집과 가까웠다.)의 프로방스 세계를 경험했다.

마티스는 방스에 도미니쿠스 수도회를 위한 작은 예배당을 지었다.

위
마티스의 영향을 받은 포스터

위
마티스의 영향을 받은 콜라주

28

위
'천사의 노래 예술가협회'
저장고 벽화, 위트레흐트, 1957년

1948년 착수하여 완공까지 3년이 걸렸다. 마티스는 스테인드글라스 창문, 종탑, 내부 벽화, 파란색과 흰색의 지붕 패턴, 십자가상, 촛대, 고해실 문, 성수대 3개와 사제 제의복을 디자인했다. 파리에서 만난 마티스도 큰 의미였지만, 이것은 그야말로 계시였다. 마티스는 방스의 예배당을 자신의 '걸작'으로 여겼다. '20세기 예술 중 가장 혁신적인 발명'으로 여겨지는 컷아웃(종이오리기) '시스템'을 활용해 예배당 대부분을 창조해냈다.[14]

딕 브루너가 그곳을 방문했을 때, 마티스는 건물을 막 떠났지만 그의 존재감은 여전히 느껴졌다. 처음 마주한 순간부터 딕은, 일생 동안 창조할 작품에서 예배당의 순수성과 아름다움을 추구하겠다는 결심을 했다. 마티스는 본질에 도달하기까지 그의 예술을 갈고닦았고, 딕 역시 그 길을 걸을 생각이었다. 딕은 또한 마티스가 선택한 스테인드글라스의 색채에 깊은 감명을 받았다. "나는 무언가 위험한 것을 찾고 있습니다. 불편하게 만들길 원해요."라고 마티스는 말했다. 마티스는 예배당의 색채가 방문객에게 '날카로운 징 소리'[15]처럼 충격을 안겨주길 소망했다.

딕 브루너는 바로 그런 충격을 받았다.

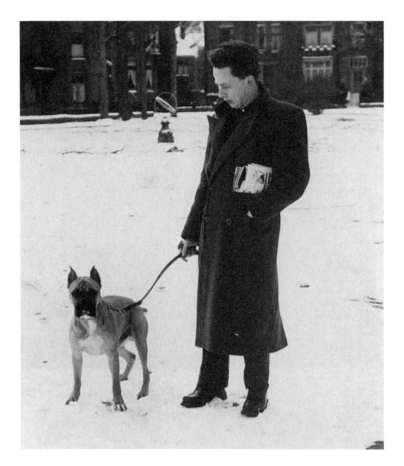

······**행복한 결말**

1951년 브루너 가족은 위트레흐트로 다시 집을 옮겼다. 길 건너에는 딕보다 6살 어린 이레네 데 용이 살았다. 이레네에게 완전히 빠져버린 딕은, 개를 산책시키는 이레네를 만나기 위해 복서 견종의 개를 사서 브룬이라고 이름 지었다. 또한 딕은 이레네에게 잘 보이기 위해 이젤을 부모님 발코니에 두기도 했다. 작전은 통한 듯 보였다. 만난 지 1년 만에 딕은 용기를 내어 이레네에게 청혼했다. 하지만 거절당했다.

실연의 아픔에 빠진 딕은 남프랑스로 도피했다. 이레네와 결혼할 수 없다면, 오직 화가의 꿈에만 집중하리라 결심한 것이다. 딕은 작가 하반크(헨드리쿠스 프레데리쿠스 반 데 칼렌)와 아프 비세르와 함께 지냈다. 두 사람은 오드카뉴에서 함께 휴일을 보내다가 방돌 마을로 옮길 계획이었다. 하지만 딕은 상사병으로 마음이 산란해서 움직일 수가 없었다. 이레

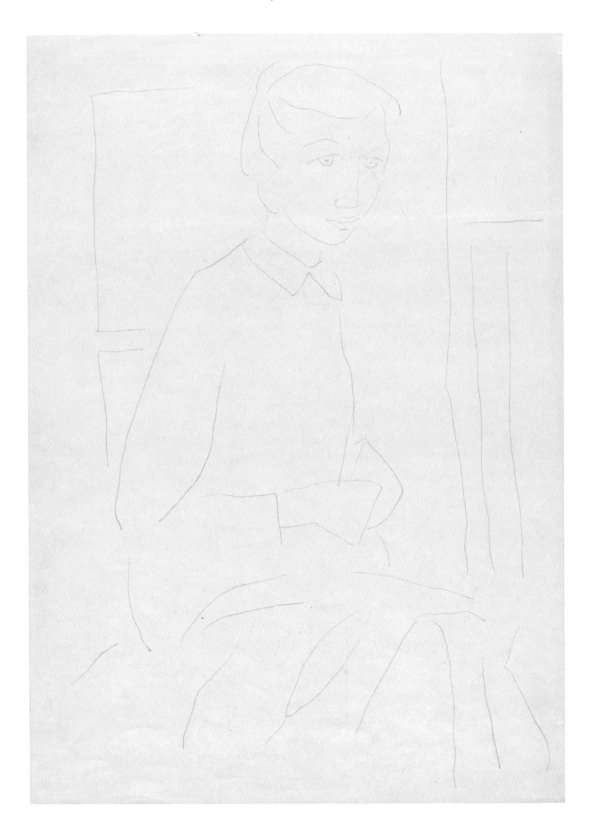

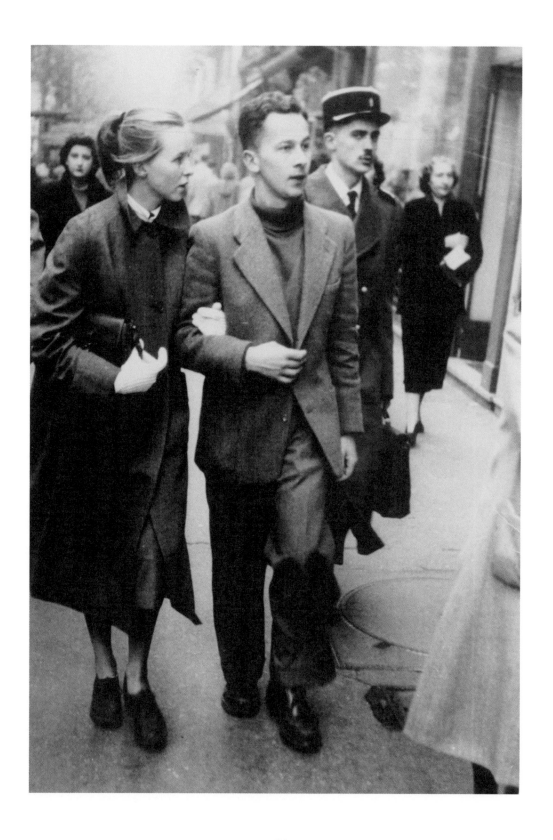

UTRECHT, 14 Juli 1952

L.S.

Wij hebben het genoegen U mede te delen dat
wij met ingang van 15 Juli 1952 aan de Heer
H. M. BRUNA Jr. procuratie hebben verleend.

Directie

A. W. BRUNA & ZOON'S UITG. MIJ. N.V.

De Heer H. M. Bruna zal tekenen:

Dick Bruna

왼쪽
파리에서 이레네와 딕,
1953년 가을

위
딕이 A. W. 브루너 앤 존의 직원이
되었음을 알리는 공식 서한,
1952년 7월

네 없이 어디서 살 수 있단 말인가? 대체 어떻게 그림을 그린단 말인가?
얼마 후 딕은 위트레흐트로 돌아가 이레네에게 다시 청혼했다. 이번에는
이레네가 청혼을 받아들여, 두 사람은 1953년 결혼식을 올렸다.

　결혼 전에, 이레네의 아버지는 딕에게 결혼하려면 안정적인 직업을 가
지라고 권했다. 결국 딕의 아버지가 하지 못한 일을 이레네의 아버지가 해
냈다. 딕은 아버지의 회사에서 정식으로 일하게 되었다.

　"그래서 나는 아버지의 출판사인 A. W. 브루너의 표지 디자이너가 되
었습니다. 일이 저절로 그리되었지요."16)

떠오르는 예술가

1952년 A. W. 브루너에서 정직원으로 일하겠다고 결심했을 때, 딕은 예술가의 꿈이 완전히 끝나버렸다고 생각했다. 하지만 정직원 디자이너의 삶은 딕과 이레네에게 안정감을 주는 동시에 창조적인 실험을 가능하게 했다. 딕의 인생에서 가장 생산적인 시기였다. 이레네는 딕의 응원군인 동시에 '일등 비평가'[17]였다. 결혼 후 이레네의 승인 없이는 아무 일도 진행되지 않았다. 이레네는 이렇게 말했다.

"딕은 용감한 사람이었어요. 여러 가지 다른 일들을 해낸 걸 보면 알 수 있지요. 때로는 위험도 감수했어요. 책 표지 작업을 하지 않았다면 딕은 고유의 그래픽 스타일을 발전시킬 수 없었을 것입니다."[18]

결국 딕은 책 표지 디자이너 시절이야말로 '그의 예술학교'였음을 알게 되었다.

1953년부터의 드로잉을 살펴보면, 딕의 접근 방식이 얼마나 달라졌는지 알 수 있다. 딕은 눈에 보이는 그대로 그리는 대신 사물들이 만들어내는 관계를 그리기 시작했다. 사물들이 어떻게 서로 조화를 이루거나 밀어

아래
정물화, 펜 드로잉, 1953년경

오른쪽 위
반투명지에 연필 드로잉, 1953년경

오른쪽 아래
식탁 정물, 연필 드로잉, 1953년경

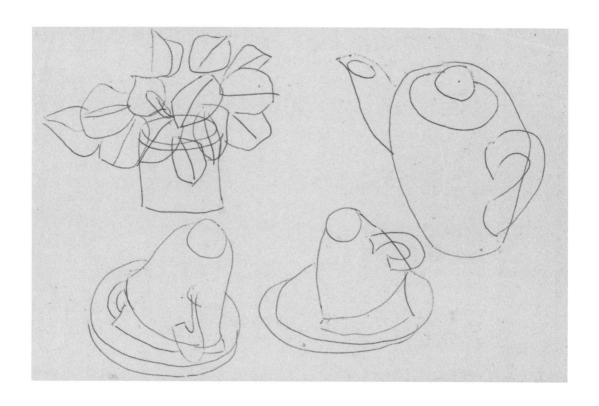

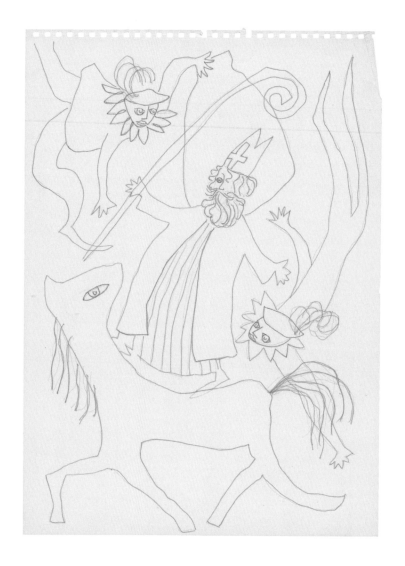

내면서 분위기를 만드는지에 관심을 가졌다. 때로 사물들은 배경에서 분리되어 있었다. 신혼여행, 그리고 이후 이레네와 떠난 남프랑스, 스페인, 이탈리아 여행에서 그린 그림을 보면 이러한 특성이 잘 드러난다. 딕은 즐거움을 위해, 실험을 위해, 향후 참조할 용도로 그림을 그렸다. 그저 그리고 또 그렸다. 의식적이고 계획적인 그림에서 벗어나 보다 편안하고 유쾌한 그림으로 발전시켰다. 딕은 모방할 만한 분위기를 만들어내는 흥미로운 사물들을 선정하여, 참조용으로 사진을 찍었다. 신문에서 이미지를 오려내기도 했다. 딕은 언제나 주변을 세심히 살피는 예술가였다.

존경하는 예술가들로부터 받은 영향은 여전히 딕의 그림에 남아 있지

위
성 니콜라스, 미출간 드로잉, 1954년

40

만, 그의 개성도 작품 안에서 빛났다. 이런 발전 과정에서 중요한 역할을
한 레제의 작품을 언급하면서, 딕은 이렇게 말했다.

> 그때 처음으로 원근법이 사라졌습니다. 구조와 색채가 평평해지면서 더 이
> 상의 변화가 없어졌지요. 명확한 형상을 보게 된 바로 그 순간을 기억해요.
> 그 단단한 구조에 반해, 나는 너트와 볼트와 소켓처럼 명확한 윤곽선을 가
> 진 사물들을 그렸습니다.[19]

위, 오른쪽
'천사의 노래 예술가협회' 저장고 벽화
디자인과 완성작, 위트레흐트, 1957년.
레제의 영향을 엿볼 수 있다.

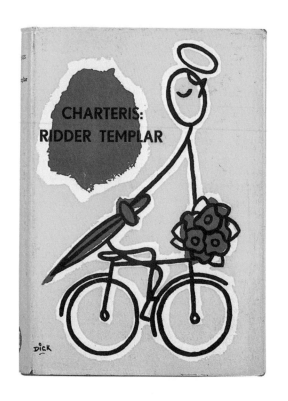
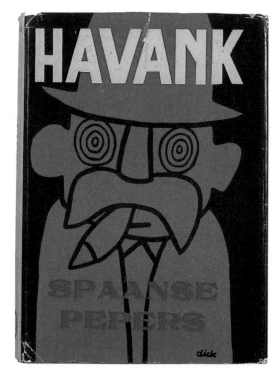

출판

위
초기 책 표지:
레슬리 차터리스의
『템플 기사단원』, 1952년
하반크의 『스페인 고추』,
'이 달의 책'을 위한 표지 디자인,
1954년

딕 브루너의 스타일이 변하듯 출판 산업도 변화를 거듭했다. 전쟁이 끝나면서 종이책 시장에 전 세계적인 혁명이 일어났다. 그 유명한 펭귄 사의 문고판 종이책들은 브루너에게도 익숙했다. 펭귄 출판사의 창업 스토리는 잘 알려져 있다. 창업자 앨런 레인은 기차역에서 기다리다 들른 책 가판대에 읽거나 선택할 책이 없어서, 1934년 직접 출판사를 차렸다. 1940년대 후반 딕이 런던에서 잠시 일한 시기에, 디자이너 얀 치홀트가 펭귄 로고와 서체 규정을 다시 디자인했다.

종이 공급과 가격이 조금씩 안정되면서, 네덜란드 출판업자들은 전쟁의 상흔에서 벗어날 방법을 찾고 있었다. 1950년대가 지나면서 공리주의는 낙관주의와 발전된 기술에 자리를 내주었다. 대량생산으로 싼 가격을 유지하면서, 좋은 종이와 인쇄술 덕에 책의 품질도 향상된 것이다. 네덜란드의 출판 경쟁사들은 이미 1950년대 초반에 소설 시리즈를 출간했다. 크베리도 출판사의 사라만데르(도룡뇽) 시리즈, 헷 스펙트럼 출판사의 프리스마(프리즘) 시리즈가 이에 속한다.

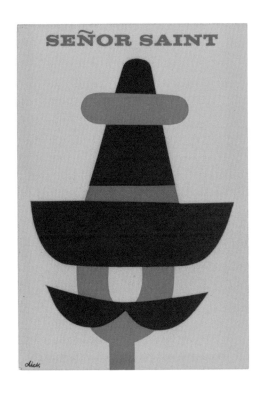 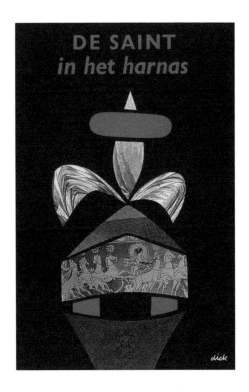

딕 브루너

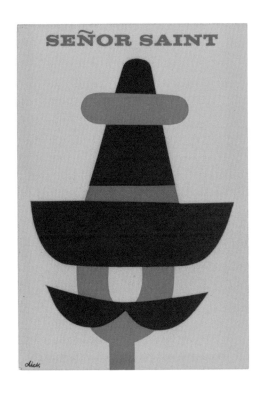
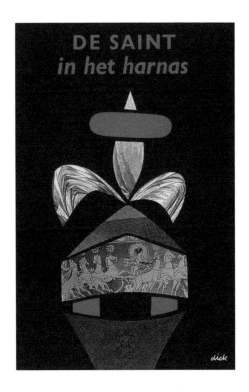

위
레슬리 차터리스의 책 표지:
『세뇨르 성자』, 1962년
『갑옷의 성자』, 1963년

A. W. 브루너에서 범죄 추리소설 시리즈가 나온 것은 1954년 가을이었다. 탐정 소설은 특히 시장에서 잘 통하는 장르였기에, 확실한 선택이었다.

딕은 센강변 고서점들에 높이 쌓여 있는 추리소설 더미를 보면서, 미국 추리소설이 파리에서 크게 유행하고 있다는 것을 알았다. 아버지 Abs 브루너는 전쟁이 끝나자마자 '이 달의 책' 시리즈로 조르주 심농의 '매그레', 레슬리 차터리스의 '성자', 네덜란드에서 가장 사랑받는 하반크의 '그림자' 등을 출간해 성공을 거두었다. 앞으로 어떤 책을 선정하고 출간하고 쌓아갈지에 단초를 제공하는 중요한 목록이었다.

A. W. 브루너에는 두 가지 장점이 더 있었다. 영업 책임자 Abs 브루너, 출판 담당자 야프 로메인, 디자이너 딕 브루너, 이렇게 세 명이 함께 출판사를 이끌었다. 그리고 예상 독자들이 많이 오갈 기차역 가판대에서 브루너 출판사의 책만 유통해 팔 수 있는 역량이 있었다. 아들들이 아는 한 아버지 Abs 브루너는 책을 읽는 사람은 아니었다. 딕은 아버지에 대

43

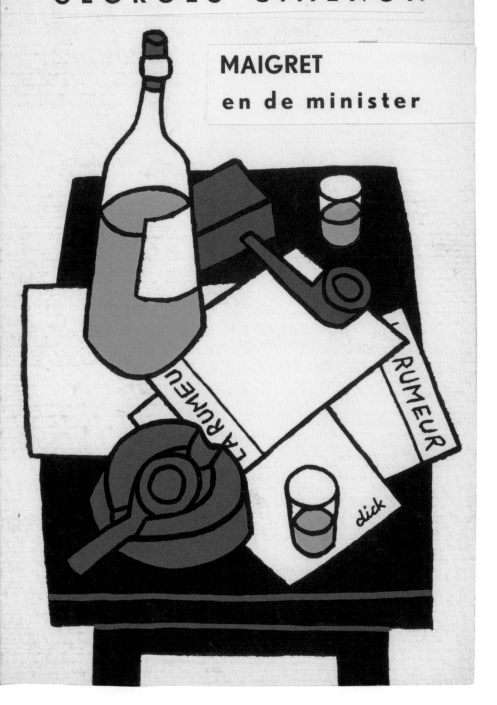

GEORGES SIMENON

MAIGRET
en de minister

SIMENON

MAIGRET EN DE MINISTER

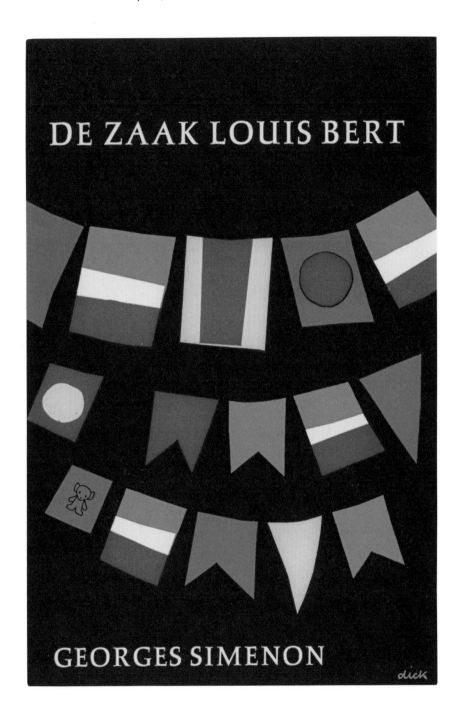

왼쪽
조르주 심농의 『매그레 반장과 장관』 표지
디자인, 1956년

위
조르주 심농의 『루이 베르트 사건』 표지,
1965년

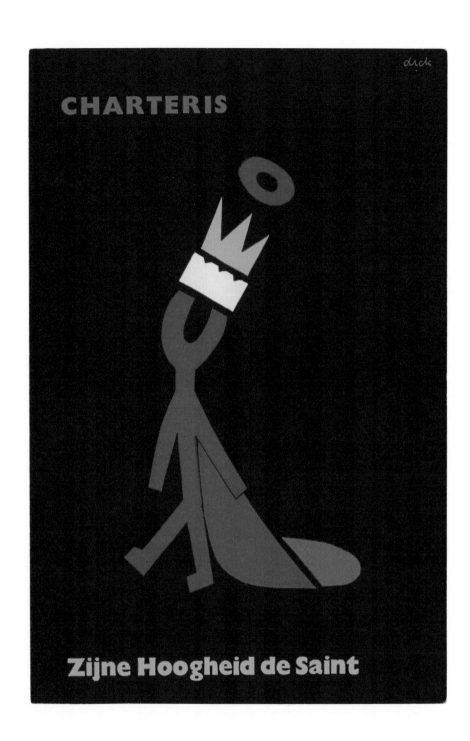

위
레슬리 차터리스의 『성자 폐하』 표지,
1970년

오른쪽
레슬리 차터리스의 『성자의 재단』 표지,
1967년

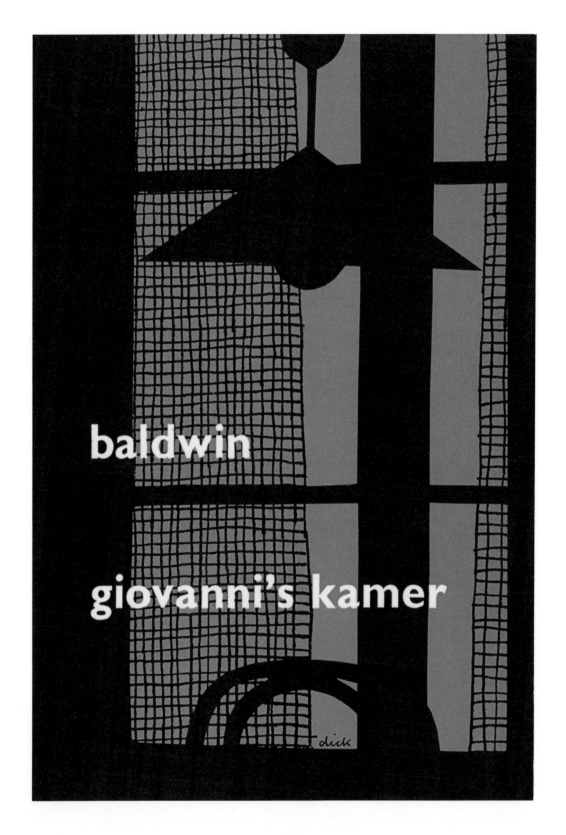

baldwin

giovanni's kamer

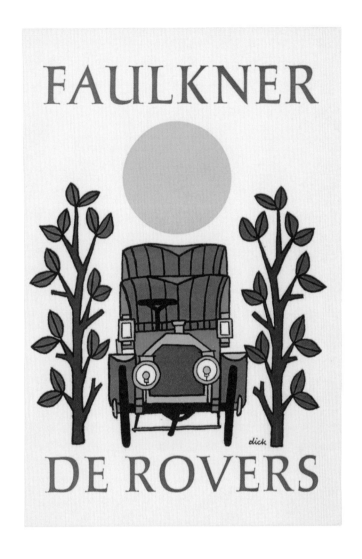

왼쪽, 위
제임스 볼드윈의 『조반니의 방』
표지, 1966년
윌리엄 포크너의 『약탈자』
표지, 1963년

해 이렇게 회고했다.

"아버지에게 책은 읽기 위한 것이 아니라 팔기 위한 것이었어요. 하지만 아버지는 감이 좋은 사람이었습니다. 무엇이 필요한지, 특히 무엇을 하지 말아야 하는지를 잘 아셨죠."[20]

야프 로메인은 아버지와 아들 사이의 거리감을 메워주었다. 예술가이자 편집자이자 출판인인 야프는, 출판업이 재정적, 미적 측면을 모두 포괄하는 사업임을 이해하는 사람이었다. 또한 젊은 딕의 강력한 지지자이기도 했다. 야프의 문학적 소양 덕에 60년대 중반에는 보다 지식인을 위한 '하얀 곰' 시리즈를 낼 수 있었다. 장 폴 사르트르 같은 작가를 포함시켜야 한다고 주장한 것도 야프였다.[21]

딕은 사업의 재정적 측면을 이해하지는 못해도, 책 디자인에서만큼은 뛰어난 감각을 가지고 있었다. 딕은 이 시리즈가 그야말로 단번에 독자들의 흥미를 끌어야 한다고 생각했다. 여행자들의 눈길을 사로잡고 브랜드 인지도를 높여야 했다. 이를 위해 딕은 새로운 스타일의 표지 디자인을 발전시켰다. 단순히 팔릴 만한 디자인이 아니라 강렬함과 눈길을 끄는 매력, 시리즈의 정체성 등을 고려한 디자인이어야 했다. 딕은 즉각적인 시각 자극의 힘을 잘 알고 있었다. 책을 보는 순간 마티스가 언급했던 '징' 소리가 들리기를 원했다.

가격을 낮추고 생산과 유통의 가속도를 유지하기 위한 대량생산 전략 덕에, 시리즈는 큰 성공을 거두었다. 표지를 만들어야 하는 디자이너에게는 꽤 큰 압박이었다. 평상시에는 소심한 딕이지만 일만큼은 흔들림 없이 완수해냈다.

검은 곰

시작은 곰이었다. 브랜드에는 로고가 필요했다. 곰 모양의 로고는 비교적 쉽고 직관으로 다가왔다. 브루너라는 이름이 오래도록 곰과 관련이 있었

기 때문이다. 네덜란드어로 곰을 가리키는 브라인(bruin)은 갈색을 뜻하
며, 이 때문에 곰은 오래도록 상표처럼 쓰였다. 딕은 검은 곰 모양의 로
고를 만들었다. 음모와 어둠의 분위기를 창조하고 시리즈의 내용을 전달
하기 위해서였다. 하지만 걱정 많은 기질 때문에, 딕은 이 시리즈를 너무
무섭게 보이지 않도록 만들기로 했다. 그보다는 신비스럽고 음산한 분위
기를 살리고 싶었다. 그래야만 더 넓은 독자층에게 흥미를 유발하고, 출
간 이후 시리즈에 추리소설이 아닌 장르도 포함시킬 수 있기 때문이었
다. 검은 곰의 첫 로고는 네모 상자 안에 있었지만 곰은 이내 상자를 탈

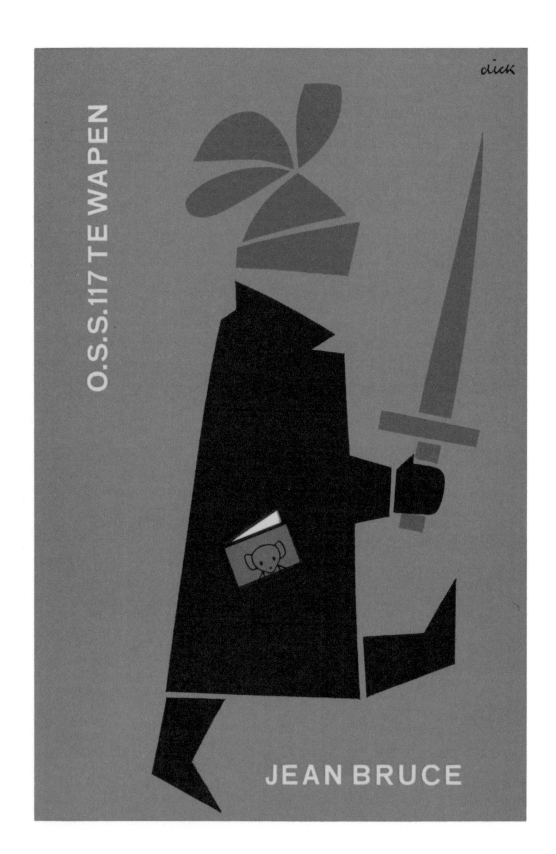

O.S.S.117 TE WAPEN

JEAN BRUCE

dick

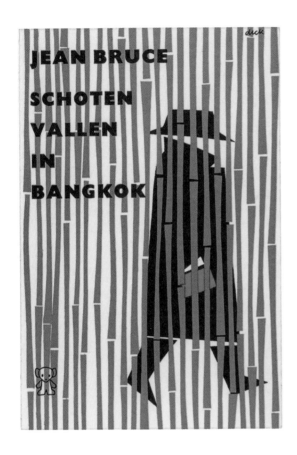

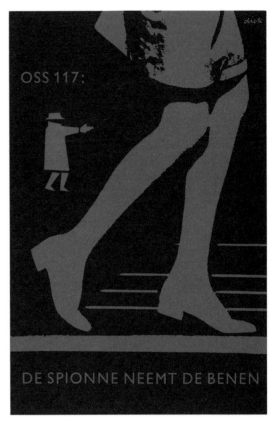

왼쪽
장 브루스의 『무기를 든 O.S.S.117』
표지, 1966년. 디자인 내부에 삽입한
로고가 보인다.

위
장 브루스의 책 표지:
『방콕에 울린 총탄』, 1964년
『O.S.S.117: 떠나간 스파이』, 1971년

출했다. 그리고 표지 디자인에 잘 어울릴 수 있도록 여러 모양으로 변형
되었다. 때때로 딕은 즐거움을 위해, 검은 곰 로고를 일러스트 내부에 삽
입하기도 했다.

'검은 곰' 시리즈는 1955년 6권의 책으로 시작했다. 1956년 18권으로
늘어난 이후 폭발적인 인기로 매년 100권 이상이 출간되었고, 딕은 모든
책의 표지 작업을 도맡았다.

초기에 딕은 경제적 이유로 흑백 표지 작업을 했다. 그러나 시리즈가
많아지고 범죄 추리소설 이외의 장르도 늘어나면서 컬러 표지가 등장했
다. 딕이 일에 치여 압박을 받거나 싫증을 낸 흔적은 어디에서도 찾아볼
수 없다. 비범한 규율, 작업 과정, 통찰력으로 무장한 일러스트레이터와

그래픽 아티스트의 자질이 표지에서 마음껏 드러난다. 딕은 이제껏 받은 영향, 기술, 직업 정신, 개성까지, 그가 가진 모든 것을 시리즈 표지 작업에 쏟아부었다. 딕은 1인 디자인 회사나 다름없었다.

딕은 1962년 벨기에 언론 인터뷰에서 자신의 작업 방식을 공개한 바 있다. 우선 딕은 원고 더미 상태로 배달 온 책을 늘 읽었다. 참고할 만한 편집부의 요약본 같은 것은 없다. 책을 읽고 자신이 직접 분위기를 확인하고자 했으며, 읽는 도중 스케치를 하기도 했다. 책을 읽으면서 딕은 색채의 관점에서 이야기를 보기 시작했다. 혹은 특정한 배경 속에 자신을 넣어 상상하기도 했다. 예를 들면 심농 이야기를 읽으면서 딕은 가랑비 내리는 파리의 기억으로 되돌아갔다. 이런 연상은 딕의 마음속에 색채와 형상을 불러일으켰다. 다음 단계에서 딕은 물감 제조사 카탈로그를 서로 다른 크기로 잘라내 실험해 보았다.

"색채를 가지고 이렇게 저렇게 놀아봅니다. 오리고 붙이고 찢으면서요. 즉흥성을 중요하게 생각하기 때문에, 선택한 색을 가지고 온갖 것을 해보지요."22)

마음에 들지 않으면, 필요하다고 생각되는 만큼 여러 번 반복했다.

"유리 밑에 배경을 만들어두고 그 위에 형상을 올려봅니다. 더 늘이거나 줄일 것 없이 정확히 표지와 같은 크기로 만들어요."

하나의 디자인을 완성하면 다른 디자인으로 넘어가고, 이후 첫 디자인부터 살피며 마지막 결정을 내렸다. 이때 불필요한 요소들을 제거해 가능한 한 단순하게 만들었다. 디자인이 만족스럽게 나오면, 이를 인쇄기로 가져가 결과물을 살펴보았다.

검은 곰 시리즈의 표지는 기준선 없이 디자인되어, 제목과 저자의 이름 배치가 각양각색이었다. 평면에서 떠다니는 사물들이 한데 어우러져 매력적인 이미지를 만들었고, 이는 아무나 흉내 낼 수 없는 딕만의 화풍으로 인식되었다.

"내가 쓸 수 있는 기법을 총동원해야겠다고 생각했습니다. 그리고, 찢고, 콜라주하는 모든 방법을 말이에요."23)

어린이책과 마찬가지로, 딕은 서체를 실험할 생각은 없었다. 능력이 모자라다고 느꼈을 뿐 아니라, 서체가 디자인을 방해할까 우려했기 때문이다.

책 표지에서 가장 눈에 띄는 점 중 하나는, 시리즈에 속한 책들을 연결하기 위해 소재와 실루엣을 사용했다는 점이다. 예를 들어 심농의 '매그레' 시리즈에는 언제나 파이프가 등장한다. 차터리스의 '성자' 시리즈에

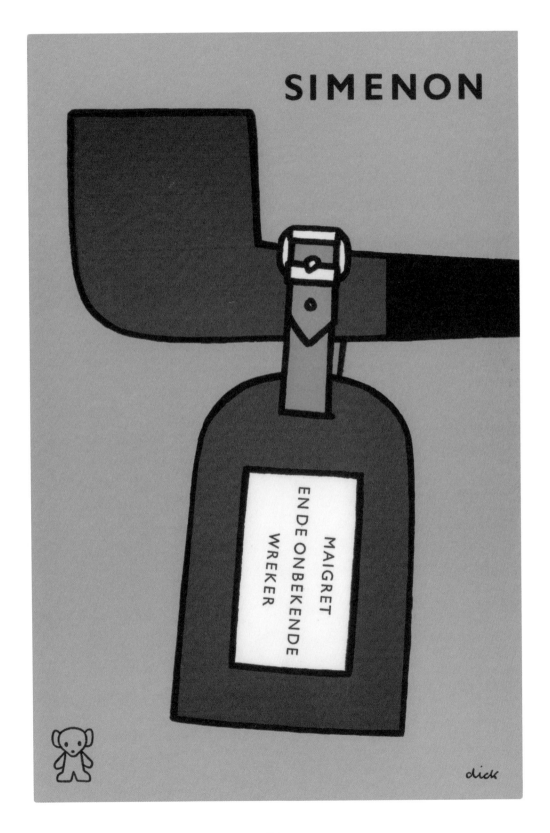

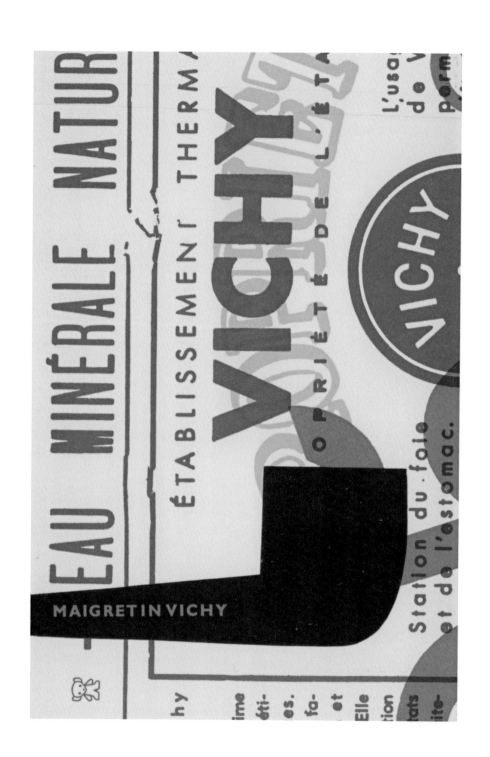

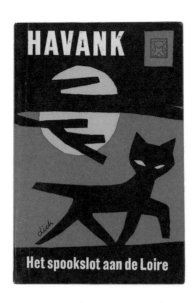

는 머리 위 후광을 그려 넣었다. 사무실을 방문한 리트벨트가 『해적 성자』의 표지를 보고 "정말 작고도 근사한 형상이오."[24]라고 말하자, 딕은 몹시 기뻐했다.

어떤 일이 있어도, 브루너는 책의 폭력적인 요소는 표지에 활용하지 않았다. 선정적 요소 대신 분위기로 묘사한 것이다. 딕이 디자인한 표지는 '책 표지가 독자의 상상력을 방해하면 안 된다'는 매우 일관된 규칙을 갖고 있었다.

모든 표지에는 비공식적으로 '딕'이라는 사인이 들어갔다. 다른 디자인 요소가 지향하는 것처럼 매우 단순한 사인이었다. 딕은 또다시 스스로를 출판사에서 분리했던 것일까? 책 한 권에 담긴 출판사 이름과 표지의 곰 로고만으로 충분했던 것일까?

검은 곰 시리즈는 출판사에게 금맥이 되어주었다. 그야말로 A. W. 브루너의 전성기였다. 세 사람의 협력 관계, 문학작품을 상업적으로 빚어낼 수 있는 능력이 검은 곰 시리즈를 성공으로 이끌었다. 또한 책을 사 모으고 싶다는 충동을 불러일으키는 책 표지도 성공에 한몫했다.

딕은 독창적인 예술 스타일을 만들기 위해, 여행을 하면서 얻은 모든 지식을 총동원하기 시작했다. 1969년까지 검은 곰 시리즈는 2,500만 부가 팔렸고, 출간된 책은 1,500종에 달했다. 딕은 일생 동안 약 2,000권의 책 표지에 일러스트를 그리고 디자인했다.

1968년 출판사 창업 100주년 기념식에서 아버지 Abs 브루너는 시리

왼쪽
조르주 심농의 『비시에 간 매그레 반장』 표지, 1968년

위, 58-59쪽
하반크 시리즈 책 표지:
『루아르에 있는 유령의 성』, 1968년
『캐비어와 코카인』, 1966년
『카리브해의 음모』, 2008년
(A. W. 브루너 140주년을 기념한 딕 브루너의 특별 디자인 판)

HAVANK

CAVIAAR EN COCAINE

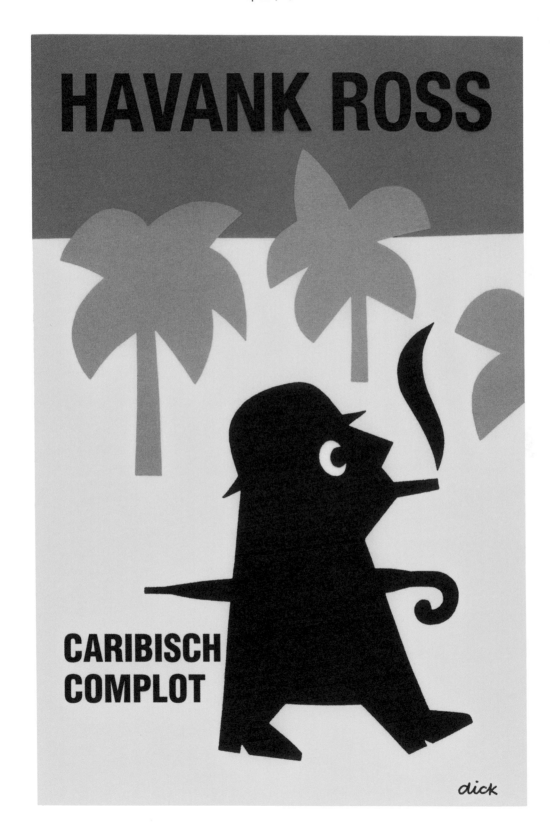

즈의 성공에 대해 인터뷰하면서, 아들 딕에 대한 감정을 아낌없이 드러
냈다.

"모든 책 표지가 디자이너 한 명의 손에서 탄생했지요. 영민한 제 아
들입니다."[25]

찬사는 거기에서 그치지 않았다. 딕은 출판 가문에서 태어나 자랐기 때
문에, 작가, 디자이너, 인쇄업자들과 알고 지내거나 친구인 경우가 많았
다. 작가들은 딕이 디자인한 표지를 사랑해 종종 팬레터를 보내기도 했
다. 딕은 심농이 표지 디자인을 보고 보낸 편지를 아주 소중히 여겼다.

"내 신작을 위해 만들어준 표지는 전작보다도 간결했소. 내가 글을 쓰
며 성취하려는 것을 당신은 그림을 통해 성취했다오."[26]

위
딕과 아버지 Abs 브루너,
A. W. 브루너에서 일한 25주년을
기념하며

포스터

"심농은 딕에게 피카소의 말을 전했습니다. 피카소는 딕의 책 표지를 보고 꼭 포스터 같아서 매우 효과적으로 다가온다고 말했지요. 딕은 이 말을 자신이 받은 최고의 찬사 중 하나라고 여겼습니다."[27]

딕은 포스터를 사랑했다. 색채를 보는 눈과 간결한 충격에 대한 열망은, 포스터 디자인을 사랑하고 그것을 예술의 형태로 존중하는 데 영향을 미쳤다.

빌럼 산드베르흐는 "모든 포스터는 예술 작품이어야 한다."고 말한 바 있고, 딕은 이에 동의했다. 딕은 책 표지와 포스터 사이 연관성을 발견했지만, 포스터 디자인에 더 많은 시간을 들였다. 포스터는 정통으로 명중시켜야 한다고 생각했기 때문이다. 프랑스 디자이너이자 선생인 A. M. 카상드르의 말은 브루너가 작업하는 데 중요한 영향을 미쳤다. "한눈에 읽혀야 합니다. 한 방이 있어야 한단 말이죠." 브루너는 자신만의 감상을 더했다. "또한 인간적이어야 합니다. 가능하다면 친숙해야 하고요."[28] 딕은 포스터로 보다 부드럽게 호소하기를 원했다.

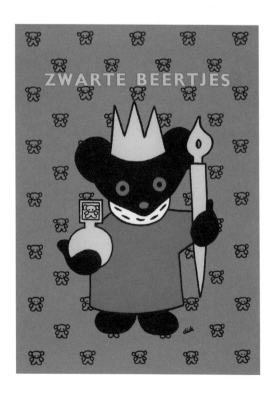

오른쪽
검은 곰 시리즈의 첫 포스터, 1956년

그래서 마침내 우리는 만나게 된다. 마티스의 징 소리, 카상드르의 한 방, 그리고 딕의 인간미를.

찰리 채플린의 유머, 레이몽 사비냐크가 그린 포스터의 단순함 또한 딕에게 영향을 미쳤다. 사비냐크는 카상드르에게서 배우기도 했지만 결국 독학을 했다. 딕은 파리에서 사비냐크의 전시를 보았다. 사비냐크는 포스터 예술을 '사람들이 절대 잊지 못할 찰나의 이미지를 창조하는 것'[29]이라고 규정했다. 딕은 일찍이 1947년부터 포스터를 디자인하고 그렸지만, 1956년 검은 곰 시리즈를 홍보하면서 그린 첫 포스터야말로 전형적인 그의 작품이라고 할 수 있다. 이미지가 눈길을 사로잡으며, 곰이 관람객의 발길을 멈추게 하는 순간 메시지의 다른 모든 요소들이 재빨리 흘러들어온다. 세부보다는 강렬한 충격이 먼저다. 딕은 여전히 형상의 단순화를 추

위
검은 곰 시리즈 20주년 포스터,
1975년

오른쪽
검은 곰 시리즈의 '모두를 위한 문고본' 포스터 디자인, 1960년

64-65쪽
녹십자를 위한 포스터 디자인, 1975년

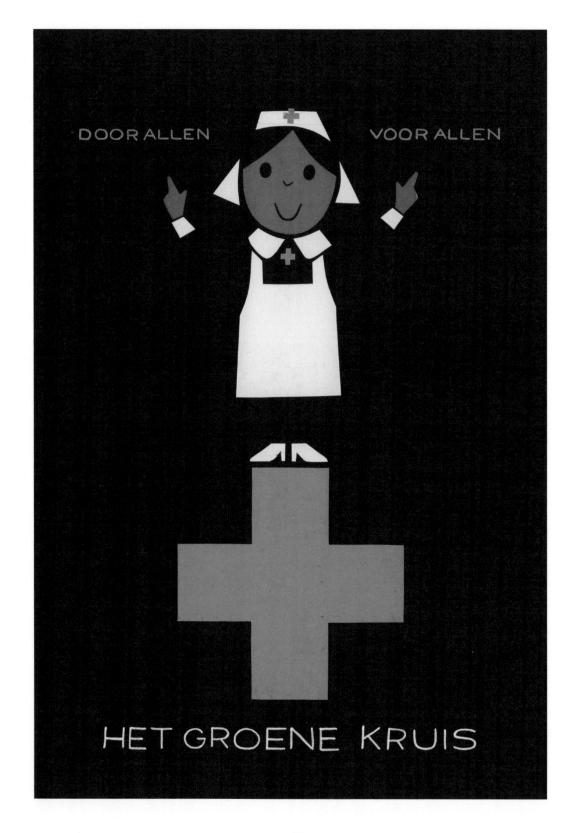

구했고, 최소한의 것으로 최대한의 것을 보여주려 했다.

 딕은 먼저 포스터의 주요 요소를 연필로 그렸다. 포스터 물감으로 안쪽을 채우고 난 뒤 까만 윤곽선을 붓으로 그렸다. 1960년대, 책을 읽다 눈이 빨개진 검은 곰 포스터로 딕은 2개의 상을 받았다. 2년 후 위트레흐트의 한 인쇄 공장에서 딕의 작품 전시회가 열렸다. 1960년대가 지나가면서 딕의 포스터는 점점 더 생생하고 직설적으로 변화했다. 검은 곰은 대부분 뚫어져라 관객을 응시하며 시선을 끌었다. 옆모습을 그려도 곰은 여전히 관람객을 의식했다. 검은 곰 시리즈의 마지막 포스터로 딕은 1971년 네덜란드 광고인협회에서 수여하는 상을 받았다.

위

KLM(왕립 네덜란드 항공) 캠페인을
위한 디자인, 연필 드로잉,
1961년 이전

그림책

갓 결혼하고 아직 20대였던 딕은, 출판사 풀타임 일에서 벗어나 자신만의
책을 만들기로 한다. 『사과』는 1953년 네덜란드에서 출간되었다. 어린이
책이라기보다는 마티스에게 경의를 표한 것처럼 보인다.

　"당시 나는 마티스 생각으로 가득 차 있었습니다."[30]

　방스의 예배당은 딕의 마음에 또렷이 남아 있었다.

　"마티스의 컷아웃을 봤을 때 바로 이거라고 생각했습니다. 화집은 이
런 식으로 만들어야겠다고요. 그리고 그 결심이 『사과』로 이어졌지요."[31]

　딕은 형태를 오려내고 검은 윤곽선을 더했다. 후퇴하는 파란색과 전진

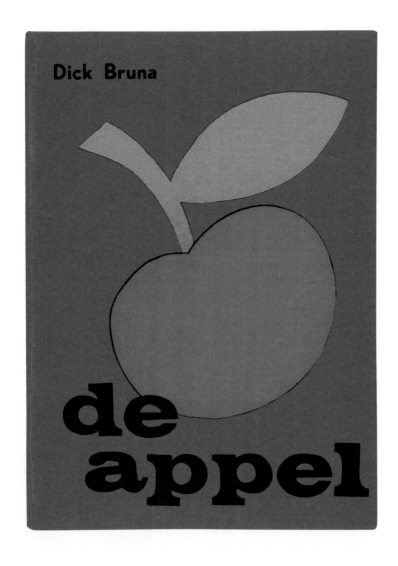

오른쪽
『폴렌담의 토토』, 1953년

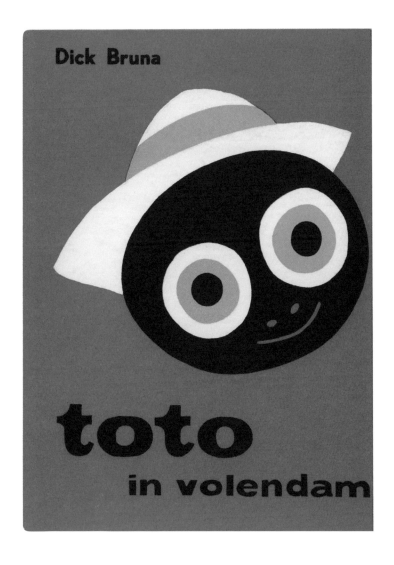

하는 빨간색만이 전경과 배경을 채운다. 『사과』에서 가장 흥미로운 부분은 사과 자체가 아니라 다른 것에 있다. 이 책은 독자와 관계를 맺기보다는 기법에 관심이 많았고, 형상과 색채의 실험이었다. 당시 이 색채들은 충돌하는 것으로 여겨졌지만 딕은 동의하지 않았다. 이는 방스에서 마티스가 추구했던 목표를 연상케 했다.

　『사과』 다음으로 나온 그림책은 『폴렌담의 토토』였다. 산책 가는 보드라운 장난감에 대한 이야기이다.

　두 그림책은 딕이 당시 만들던 다른 작품들처럼 발견의 여정에 초점을 맞추고 있다는 점에서 유사하다. 두 작품이 매우 중요한 이유는, 딕이 일련의 예술 작품 시리즈를 창조하는 과정에서 머릿속 이야기를 발전시키

는 고유한 방식을 만들었기 때문이다. 딕은 표지를 작업할 때처럼 그림책
역시 동시에 두세 권, 심지어 네 권을 함께 작업하는 것이 더 잘 맞았다. 과
정 전반에서 딕은 자기 책의 창조적이고 실용적인 측면을 모두 의식했다.
드디어 미피가 등장한다…….

모래 언덕을 내려가 모래사장을 지나
바다를 만나러 가지[32]

1955년 딕과 이레네, 아들 시르크는 '에흐몬드 안 제'라는 작은 바닷
가 마을에서 휴가를 보냈다. 이곳은 딕이 어린 시절 휴가를 보내던 벨기
에 해안 마을 블랑켄베르크를 연상케 했다. 모래밭에 자리를 깔고 앉아
있던 가족의 눈에, 모래 언덕을 뛰노는 작은 토끼가 들어왔다. 다른 가족
들은 별 관심을 보이지 않았다. 하지만 시르크는 작고 복슬복슬한 토끼를
가지고 있었고, 딕은 자신의 토끼 사랑과 옛 여름 제이스트 정원에 만들
었던 토끼우리를 떠올렸다.

미피의 본래 네덜란드 이름은 '네인티여'이다. '코네인티여', 즉 작은

아래 왼쪽
『네인티여(미피)』, 1955년,
직사각형 판형. 작고 하얀 토끼를
그린 첫 책이다.

아래 오른쪽
『동물원에 간 미피』, 1955년,
직사각형 판형

오른쪽
『동물원에 간 미피』, 1955년,
직사각형 판형. 양쪽 모두 그림이
있고 글은 아래에 배치했다.

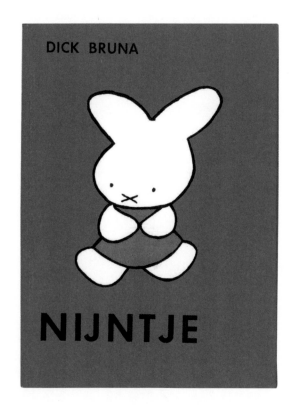

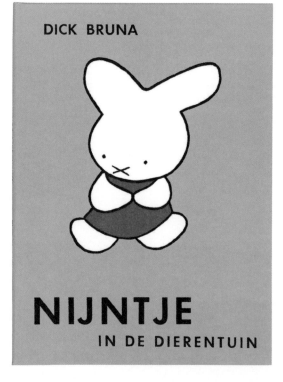

zij mocht met moeder en met vader

naar de dierentuin toe gaan

eerst gingen zij naar het station toe
kijk, daarachter stond de trein

zij stapten in de laatste wagen
en voor het raampje daar zat Nijn

토끼의 줄임말이다. 시르크에게 네인티여가 등장하는 잠자리 이야기를 들려준 1955년 6월 21일이, 미피의 공식 생일이다.

초기 드로잉은 전 세계적으로 사랑받고 있는 지금의 미피와는 조금 달랐다. 최초의 미피는 어딘지 레제와 마티스의 영향이 남아 있는, 납작하고 꼭 껴안고 싶은 인형 같다.

"토끼를 떠올리게 하는 것을 그리고 싶었어요. …… 그림은 기억과도 같아요."[33]

귀는 비스듬히 젖혀지고 눈은 다른 곳을 보고 있는 이 토끼는 아직 독자들과 소통하지 못했다. 작가의 겸손함이 반영된 까닭인지, 토끼의 표정은 수줍고 얌전해 보였다.

미피는 여자아이로 설정되었는데, 딕도 그 이유를 설명하지 못했다. 미피의 성별은 모호하게 표현되다가 1970년 『미피의 특별한 생일』에서 원피스에 꽃무늬를 그려 넣으면서 여자임이 확실해졌다. 그러나 1970년대 이전 미피를 처음 좋아했던 세대의 다수는 미피가 남자아이라고 믿었으며, 이후의 팬들은 여자아이라고 생각했다. 따라서 미피에 대한 보편적인 관심은 성별에 좌우되지 않았다. 게다가 '원피스'에 꽃무늬를 그린 것은 예술적 디자인을 위한 결정이었지 의도적 편집이 아니었다.

1955년 출간된 『미피』와 『동물원에 간 미피』 초판본은 연필과 붓으로 그려졌다. 딕은 그림을 그린 후 물감으로 칠하고 검고 두꺼운 윤곽선으로 마무리했다. 딕이 검은 곰 시리즈 표지에서 발전시킨 기법과는 달랐지만, 포스터 기법과 유사했다. 딕의 그림은 유년의 향수를 간직한 새로운 아버지의 모습을 보여주었다.

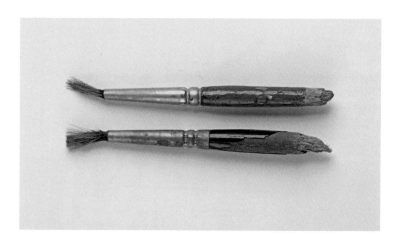

위
『미피의 특별한 생일』, 1970년,
정사각형 판형. 딕이 처음으로 미피의
원피스에 꽃무늬를 그려 넣었다.

74-75쪽
『미피의 특별한 생일』, 1970년

en o, wat hadden ze een pret

zij balden op het gras

en deden heel veel spelletjes

totdat het avond was

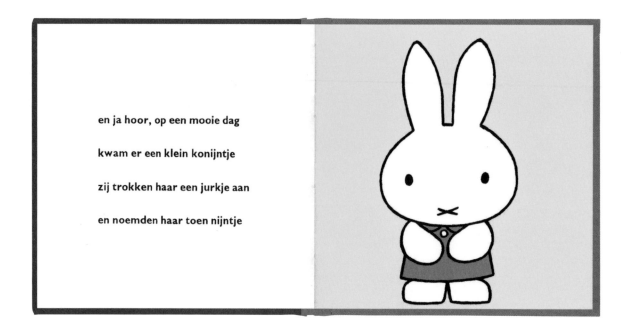

en ja hoor, op een mooie dag

kwam er een klein konijntje

zij trokken haar een jurkje aan

en noemden haar toen nijntje

"각 권의 책은 각자만의 시간에 속해 있습니다."34)

"나는 내가 원하고 할 수 있는 것을 찾아 미친 듯 헤맸습니다. 나만의 고유한 스타일을 찾고 싶었어요."35)

확실히 미피 그림책은 딕이 삶의 여러 방향을 탐험하던 시절에 속해 있다. 당시 그는 남편, 아버지, 그래픽 디자이너였으며 이제 그림책 작가와 일러스트레이터가 되었다.

A. W. 브루너는 어린이책 출판사는 아니었다. 어린이책을 인쇄하거나 판매한 경험이 전무했다. 전쟁 직후 어린이책 출판은 활발하지 않았고 과소평가되기도 했다. 어린이에게 책을 읽어주는 가치 역시 경시되기는 마찬가지였다. 출판업자 대부분은 전시의 제약에서 회복하는 데 온 힘을 쏟았고, 검증되지 않은 독자층 발굴은 모험으로 여겨졌다. 그러나 딕은 출판 동료이자 친구인 야프 로메인의 지지를 등에 업었다. 야프는 브루너의 포부를 이해하고 1953년부터 1957년 사이에 7권의 그림책이 출간될 수 있도록 도왔다. 훗날 책의 성공요소로 여겨진 대부분의 것들이, 당시에는 제대로 인정받지 못했다. 단순함, 원색의 사용과 시점의 부재 등은 1950년대 사랑받던 서사 중심의 복잡한 어린이책과는 정반대였다.

위
『미피』, 정사각형 판형으로 재출간, 1963년. 한쪽에는 네 줄의 글을, 다른 쪽에는 그림을 넣었다.

아래
『동물원에 간 미피』,
정사각형 판형으로 재출간, 1963년

첫 그림책은 모두 세로로 긴 직사각형 판형으로, 어린이책보다는 문고본 판형에 가까웠다. 23쪽의 그림책에는 컬러로 그린 정사각 그림이 매쪽 배치되고, 소문자 산세리프체로 쓴 글이 그림 아래 두 줄씩 들어갔다. 배경은 모두 하얀색이었다. 초판본은 재판본보다 선이 조금 더 밋밋하고 색상도 차분했다.

o ja, ze gingen met de trein

een echte grote trein

hij reed zo hard hij rijden kon

en voor het raam zat nijn

확 달라진 그림책

1959년 정사각 판형의 그림책이 처음 등장했다. 딕의 포스터 인쇄업체 '스텐드뤼크케레이 데 용 앤 코'와, 컬러 포스터를 인쇄해 성공한 경험을 그림책에도 적용해보려는 논의 끝에 나온 결정이었다. 대표의 아들 피터르 브라팅아는 딕의 오랜 학교 친구이며 인쇄업체의 그래픽 디자이너였다. 피터르는 포스터 종이를 15.5×15.5cm 정사각 책의 형태로 접은 다음 12개의 일러스트와 12쪽에 달하는 글을 배치해보았다. 한편에는 그림을, 맞은편에는 4줄의 글을 얹었다.

이 완벽한 판형은 딕이 사랑하던 데 스테일 운동의 대가, 헤리트 리트

벨트가 디자인한 슈뢰더 하우스를 연상케 했다. 균형과 단순성이 탁월했다. 이때부터, 가끔의 예외는 있어도, 딕의 그림책은 정사각형 판형으로 고정되었다. 이 판형은 경제적으로도 장점이 있었는데, 네 권을 동시에 인쇄하여 시리즈로 묶어 판매하는 것이 가능했다. 이는 딕이 좋아하는 작업 방식과도 상통했다. 이후 『사과』, 『새』, 『아기고양이 넬리』, 『틸리와 테사』가 1959년 수정된 판형으로 재출간되었다.

『사과』 초판본과 재출간본의 차이는 딕의 작업이 6년간 얼마나 발전했는지를 뚜렷하게 보여준다. 정사각 판형, 선명한 색채, 이야기와 그림의 구조, 사각 칸 대신 책의 크기에 맞춘 배치 등은 모두 어린이를 위한 것이었다. 그림책 속 주인공들은 원색의 세계에서 독자를 향해 똑바로 눈을 맞추고 있었다. 네덜란드에서 『사과』는 절판된 적이 없다.

왼쪽
『틸리와 테사』, 1959년

위
『사과』, 정사각 판형으로 재출간, 1959년(우리나라에서는 『사과의 모험』으로 번역 출간)

1962년 검은 곰 시리즈의 500번째 책 출간을 기념하는 전시회에서, 딕은 두 번째 그림책 시리즈 네 권을 만들었다. 『달걀』, 『왕』, 『서커스』, 그리고 『물고기』였다.

돌아온 미피

미피는 아들 시르크 덕에 만들어졌다. 1963년 『미피』와 『동물원에 간 미피』의 재판본이 출간되었을 때 딕에게는 자녀가 두 명 더 있었다. 1958년 태어난 아들 마르크와 1961년 태어난 딸 마데론이었다.

책의 모양과 품질만 달라진 것이 아니라 만드는 방식도 달라졌다. 딕은 '가위로 그리는' 컷아웃 기법을 완전히 차용했다. 일단 반투명 종이에 약간 흐리게 스케치를 했다. 자를 쓰지 않아 자연스러운 선 덕에 다양한 모양과 자세를 시도해볼 수 있었다. 밑그림이 마음에 들면, 질감이 살아 있는 수채 종이를 반투명 종이 아래 대고, 단단한 연필로 따라 그려 윤곽선이 수채 종이에 남도록 했다. 그다음 완벽한 크기로 다듬은 붓을 사용해서, 검은 아크릴 물감으로 종이에 윤곽선을 그려 형상을 잡았다. 붓질과 종이 질감은 '심장 박동까지 표현된 선'[36]을 낳았고, 그 덕에 미피와 다른 등장인물은 딱딱해 보이지 않는다. 실수할 경우 딕은 다시 그리기 시작했다.

윤곽선이 완벽하게 나오면 그림을 필름지에 옮긴 후 색채를 선택했다. 인쇄업체는 특별한 '브루너 색채'의 색지를 공급해주었다. 원색 같아 보이지만 살짝 검정이 섞인 듯 표준의 빨강, 파랑, 노랑과는 구별이 된다. 데 스테일로부터 출발한 딕은, 단순히 편의를 위해 팔레트에 갈색과 녹색을 추가했다.

"풀은 녹색이어야 해요."

딕은 색지를 잘라낸 뒤 투명 필름지 위에서 실험을 했다. 색채 하나가 적합한 효과를 내지 못하면, 다른 색지를 잘라 시도했다. 딕은 마티스의 책 『재즈』에서 이렇게 색지를 옮기고 대체하는 작업 방식을 보았다. 색채를 결정하고 나면 오린 색지와 검은 윤곽선의 필름지를 인쇄업체에 보냈다.

1963년 미피의 모양과 특징도 변했다. 탄생 이후 해가 지날수록 변화를 거듭했지만, 이 시기의 변화가 가장 컸다. 머리는 더 둥글어지고 몸매는 더 납작해졌으며, 귀는 위로 뾰족하고 전체적으로 대칭에 가까워졌다.

윗줄
딕의 작업 첫 단계:
스케치, 반투명지 위의 최종 이미지,
아크릴 물감으로 칠한 검은 윤곽선

아랫줄
위트레흐트 예루잘렘스트라트의
작업실에서 작업 중인 딕

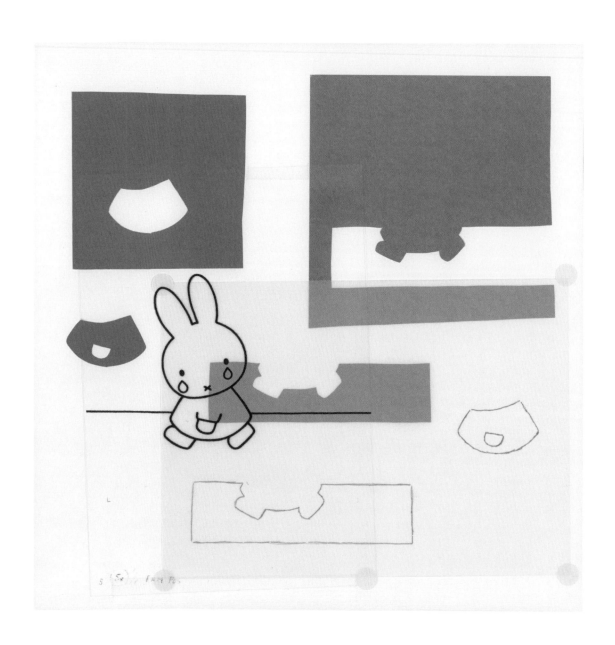

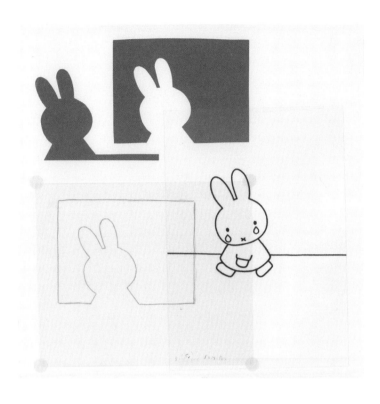

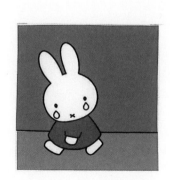

왼쪽, 위
딕의 작업 다음 단계:
필름으로 옮겨진 검은 윤곽선 드로잉,
브루너 색지를 오린 모습

오른쪽
딕의 작업 마지막 단계:
인쇄업체에 보낸 오린 색지와
검은 윤곽선의 필름

최신 버전에서 미피는 더 작고 둥글어졌으며, 눈은 더 작아지고 사이가 멀어졌다. 수정된 정사각 판형 때문에, 딕은 독자를 더 사로잡기 위해 등장인물의 눈 모양을 다시 생각해보게 되었다. 또한 머리 모양에도 보다 신경을 썼다. 표지 작업에서 배웠듯, 아주 작은 형상의 변화가 해석에 큰 차이를 불러올 수 있었다. 그래서 미피의 귀는 보다 얇은 타원형으로, 등장인물들은 보다 무표정하게 변했다. 딕은 작업을 계속할수록 시각 언어의 가능성을 배우고 점차 능숙해졌다.

특히 미피의 얼굴은 눈과 입을 표현한 두 개의 점과 가로지른 두 선의 미묘한 변화만으로도 엄청난 차이를 만들 수 있었다. 감정을 보여주는 이런 기술이 없었다면, 미피는 이토록 성공적으로 독자들과 소통할 수 없었

을 것이다. 그것은 마치 마법과도 같았다. 2016년까지 레이크스 미술관의 관장이었던 빔 페이베스는 이렇게 말했다.

"워낙 단순하기 때문에 완벽하게 자리 잡아야 합니다. 선의 무게도, 눈의 위치도요. 딕은 아주 적은 것을 활용해 표현을 창조해냈습니다. ……이를 가리키는 적절한 중국식 격언이 있지요. '거의 맞은 것은 완전히 틀린 것이다'라고요."[37]

이 점을 증명하기 위한 실험이 레이크스 미술관에서 있었다. 큐레이터에게 그동안 보았던 미피 기억에 의존해, 미피의 윤곽선 안에 입과 눈을 그려보라고 요청한 것이다. 그렇지만 시각적으로 가장 비슷해보이는 그림조차 재현에 실패했다.

딕이 만들어낸 변화 중 일부는 의도적이었지만, 많은 경우 놀다가 얻어진 것이다. 딕이 좋아하는 행복한 우연의 순간이었다. 딕은 단 한 가지를 확신했다.

"나의 토끼는 해가 갈수록 인간적으로 변하고 있다고 생각해요."[38]

어른들이 뭐라 생각하든, 이는 미피가 어린이들에게 가 닿는 획기적인 지점이었다. 당대 복잡하고 묵직한 그림의 대안이 될 수 있는, 사랑스러운 현대적 해독제가 되어준 것이다.

『함박눈이 왔어요』와 『바닷가에 간 미피』는 『미피』와 『동물원에 간 미피』의 새로운 버전, 그리고 『크리스마스』와 함께 출간되었다. 1963년 『네인티여』는 영문으로 번역되면서 『미피』가 되었다. 번역가 올리브 존스는 딕과 상의 끝에, 토끼처럼 들리는 단어를 찾아 미피로 최종 낙점했다. 이

위 왼쪽
『함박눈이 왔어요』, 1963년

위 오른쪽
6살 때의 딕, 사촌 요안과 함께

위
『크리스마스』, 1963년. 딕의 규칙에서
벗어난 그림책으로, 직사각형 판형,
산문으로 쓴 글, 세리프체, 브루너
색채가 아닌 색으로 인쇄했다.

야기에도 약간의 변화가 있었다. 등장인물의 외적 시선은 유지한 채, 딕
은 독자가 이야기에 더욱 빠질 수 있도록 직접화법을 사용하기 시작했다.
대단히 중요한 발전이었다.

초기 책 표지 디자인처럼, 딕은 책의 여러 요소 중 서체만큼은 따로 신
경 쓰지 않았다. 빌럼 산드베르흐가 사랑하는, 단순하고 간결한 산세리프
체를 항상 사용했다. 대문자가 없고, 화면의 글이 이미지와 부딪히지 않
았다. 산세리프체는 수선 떨지 않는 얌전한 글꼴이었다. 딕은 자신이 옳
게 느끼는 것을 행했다. 자신 안의 4살짜리 아이에게 통하고, 그간 받은
영향 중 취사선택한 것을 사용하면서 말이다. 당시에는 몰랐지만, 딕은
미피가 세계에서 가장 유명한 토끼가 되는 길을 열어놓은 것이다.

작가와 일러스트레이터

1955년 딕은 어쩔 수 없이 A. W. 브루너의 공동 부대표 직을 수행하게 되었다. 하지만 딕의 일상은 바뀌지 않았다. 딕은 날마다 처리해야 하는 재정 분야는 일부러 맡지 않았고, 사무실에서 떨어진 꼭대기 층에 창조의 둥지를 틀었다. 딕은 그림을 통해 스스로를 창조적으로 표현하고자 애쓰며, '아버지 회사'의 재정 부문은 전혀 관여하지 않았다. 사업의 영리적 측면과 예술적 측면 사이 완충제이자 다리가 되어주던 야프 로메인은, 1966년 더 창조적인 일을 찾아 떠나 레이우아르던의 프린케서호프 도자기 박물관장이 되었다.

1970년까지 딕은 아트 디렉터 역할을 수행하며 그래픽 디자인 팀을 총괄했고, 점차 책 표지 디자인 일을 줄였다. 마지막 작품은 딕이 썩 좋아하지 않는 과학 소설이었다.

"읽을 수가 없었어요, 너무 어렵게 느껴지더군요."[39]

딕은 매일 반복적으로 수행해야 하는 회사 일에서 벗어날 기회를 놓치지 않았고, 브루너 건물에 있던 작업실에서 나왔다. 1975년까지 출판사는 하락세를 겪었으며 딕은 회사에서 완전히 멀어졌다.

인쇄업체 스텐드뤼크케레이 데 용에서는 디자이너들끼리 만날 수 있도록 회사를 개방했다. 그곳은 가까운 디자이너들의 사교 모임 공간이 되었으며, 딕도 여기에 참여했다. 포스터와 디자인에 대해 논의하고 인쇄 과정을 살피는 자리였다. 이 자리에서 딕은 오토 트뢰만, 얀 본스와 헤라르트 베르나르스 등 전후 네덜란드 그래픽 디자인계의 선구자들과 교류했다.[40]

스텐드뤼크케레이 데 용이 준 또 다른 선물은 협력자이자 친구인 피터르 브라팅아일 것이다. 딕의 그림을 여러 상품에 사용하고 싶다는 요청이 많아지자, 피터르는 캐릭터 보전과 예술 작품의 품질 관리가 중요함을 인식했다. 그 결과, 1971년 저작권 관리 및 후속 업무를 책임지고 이끌 기업 메르시스사(Mercis bv)가 탄생했다. 피터르는 미피의 공식적인 수호자가 되었고, 딕의 그림, 색채, 저작권의 신탁관리자가 되었다. 당시만 해도 두 사람은 이것이 전 세계적 라이선스 사업이 될 거라고는 상상하지 못했다. 다시 한 번, 딕은 운 좋게도 사업에서 발을 빼고 작품 활동에 집중할 수 있었다.

좋은 환경이 갖춰지자 딕은 책 작업에 집중하면서 다른 일 제안도 수락할 수 있었다. 1969년 딕은 우편 전신전화국의 5개 우표 시리즈를 디

자인했다. 1972년에는 레이드스헨담에 있는 어린이 병동에 벽화를 그렸다. 1970년대가 지나가면서 딕은 어린이 자선단체나 국제엠네스티 같은 기관을 위해서도 그림을 그렸다. 유니세프를 비롯해 지역적, 국제적 의제를 담아 포스터를 디자인하고 그렸다. 위트레흐트시는 딕 예술 작품의 특별한 수혜자였다. 2007년 위트레흐트시는 딕에게 특별 황금 옷핀을 수여했다.

딕은 예술가와 디자이너뿐 아니라, 자기 자신을 포함한 주변 모든 사물과 사람에게서 영감을 얻었다. 돼지 캐릭터 뽀삐 아줌마는 딕의 아이들이 무척 사랑하는 선생님을 모델로 하고 있다. 처음에는 썩 좋아하지 않던 선생님도, 책 속 등장인물을 보고는 매우 기뻐했다. 개 캐릭터 스너피는 반은 미피를 닮고, 순진한 눈이나 콧수염 같은 코는 딕을 닮았다. 자화상이자 또 다른 자아인 곰 캐릭터 보리스는 수줍음이 많지만, 그를 지켜봐줄 여자 친구 바바라를 만날 만큼 다정한 면모도 있다. 바바라는 영리하고 현실적이다. "우리 집과 똑같지요."[41]라고 딕은 인정했다. 보리스는 프랑스의 여름별장 근처 숲에서 탄생했다. 쇼핑을 갈 때도 딕은 계속 책과 관련된 아이디어를 떠올렸다.

"프랑스 시장의 색과 향보다 더 근사한 건 없어요."[42]

집, 개인적인 기억, 세 아이와 함께한 인생 경험 등에서 딕은 늘 이야기의 소재를 얻었다. 일하지 않을 때도 딕은 가만히 있지를 못해서, 이레네는 종종 그를 작업실로 보냈다.

그동안 미피는 유명해졌다. 아이들은 작은 토끼의 친숙한 일상생활을 보며 즐거워했다. 다른 캐릭터나 책 관련 아이디어를 버리지는 않았지만, 수줍음 많은 딕은 이제 대중과 마주해야 했다. 학교 강연, 인터뷰, 세계 순회, 팬 메일에 답하기, 그리고 사인회도 수없이 열렸다. 사인은 단 한 단어였다. 딕브루너(DickBruna). 그것만으로도 완벽했다.

수년간 도쿄에서 파리까지 다양한 곳에서 딕의 대형 전시회가 열렸다. 2015년 암스테르담 국립미술관인 레이크스 미술관에서 딕의 예술 작품과 그래픽 디자인 60년 회고전을 열면서 그를 예술 역사의 반열에 올렸다. 2016년부터 레이크스 미술관 관장이었던 타코 디비츠는 이렇게 말했다.

"딕 브루너는 산레담에서 페르메이르를 거쳐 몬드리안을 잇는 전통의 일부가 되었습니다."[43]

위
『보리스와 배』, 1996년

위
『눈 위의 보리스』, 1994년

예술가의 작업실

딕은 전쟁 시절 앉아 있던 창가 자리부터 마티스의 스테인드글라스 창문
에 이르기까지, 상징 차원과 현실 차원의 창문을 모두 좋아했다. 그의 작
품과 인쇄물에도 창문이 많이 등장한다.

"나는 항상 창문에 매료되었습니다. 창은 틀을 규정하고 시각을 제공
하지요. 은둔자의 시각으로 바깥세상을 받아들입니다. 창을 통해 밖을 바
라보면, 세상이 보다 쉽게 내 안으로 들어옵니다."[44]

정사각 판형의 책은 등장인물의 세계로 통하는 창문과 같아, 독자에게
편안함과 행복감을 전한다.

딕의 작업실은 관람객들에게 딕의 삶과 작업으로 통하는 창문 역할을
한다. 오늘날 작업실을 방문하는 이들은 여전히 딕의 존재를 느낀다. 일
생 동안 딕은 위트레흐트에서 세 개의 작업실을 사용했다. 1970년까지
출판사 위층 다락에 머물렀고, 15 니우에흐라흐트를 거쳐 1981년 3 예루

왼쪽, 오른쪽
아침 식사 때 그린, 이레네를 위한 드로잉

92

잘렘스트라트에 둥지를 틀었다. 훗날 이 작업실은 모습 그대로 위트레흐트의 중앙미술관에 옮겨진다.

가족과는 별개로, 작업실은 딕의 인생이었다. 딕은 일주일에 6-7일 작업실에 머물렀다. 매일 아침 5시 30분경 일어나, 이레네에게 오렌지 주스 한 잔을 짜 주었다. 그리고 아침 식사 동안 이레네를 위해 아내의 일상 혹은 전날 있었던 일 등이 담긴 작은 그림을 그렸다. 이레네는 이 모든 그림을 간직했다.

아이들은 아직 방에서 잠들어 있었다. 방은 각자가 좋아하는 색으로 칠해져 있었다. 시르크는 초록색, 마르크는 파란색, 마데론은 빨간색을 좋아했다.[45]

이제 딕은 자전거로 집을 나섰다.

"나에게 행복이란, 이른 아침 자전거를 타고 작업실로 가는 길이었습니다."[46]

딕은 거의 60년간 오래된 자갈길을 달려 친숙한 풍경을 지나갔다. 풍경 속에는 딕에게 기쁨과 영감을 안겨주었던, 리트벨트가 설계한 집도 있

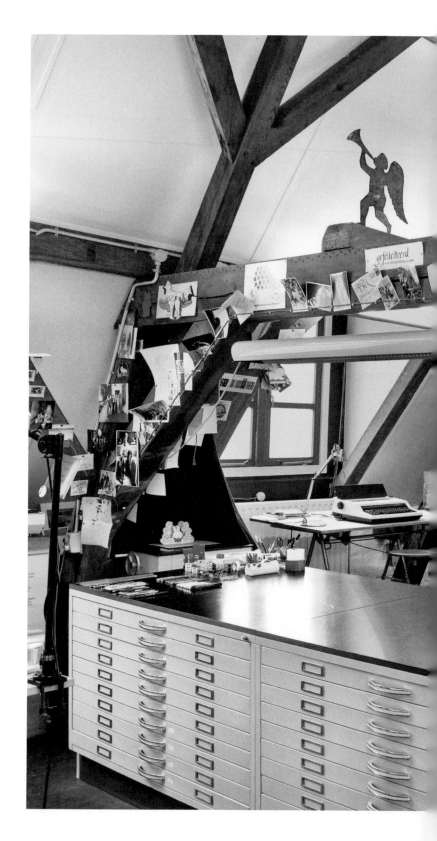

오른쪽
위트레흐트 예루잘렘스트라트에 위치한
딕의 작업실

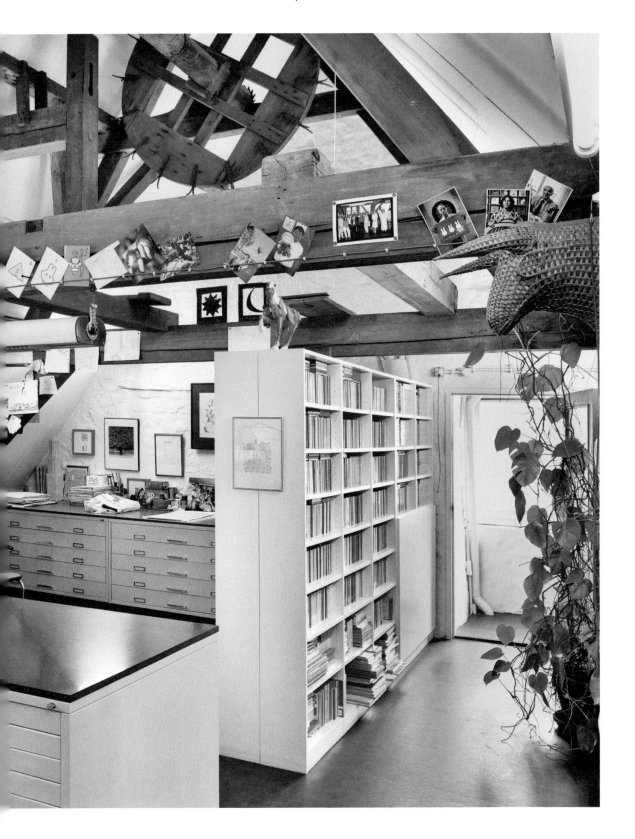

었다. 이윽고 딕은 커피 한 잔과 신문을 사기 위해 자전거를 멈췄다.

책상에서 일을 시작하기 전에는 매번 똑같은 초조함이 피어올랐다.

"매일 어제보다는 조금 더 나아지도록 애를 씁니다."

아침나절 그림을 그리고 집으로 돌아와 아내와 점심을 먹었다. 오후에는 작업실로 돌아가서 이전에 그린 것들을 다시 그리거나 수정이 필요한지 살폈다.

"그림을 최대한 단순하게 만드는 데 많은 시간을 들였습니다. 깨닫는 순간이 올 때까지 많은 것들을 버렸지요."[47]

그리고 오리는 동안 딕은 좋아하는 프랑스 음악을 들었다. 하지만 이야기에 집중해야 할 때는, 일의 리듬을 방해하지 않도록 음악을 껐다. 몇 년에 걸쳐 작가로서 딕에 대한 이런저런 말들이 있었다. 그러나 아들 시르크는 "아버지는 진짜 이야기꾼이었습니다."[48]라고 말했다. 그림은 상형문자처럼 다가가지만 책은 전체로 작동했다. 아이들이 이해하고 공감할 수 있는 글이 함께 담기기 때문이다. 머릿속에는 줄거리가 담겨 있어도, 딕은 언제나 글을 쓰기 전 그림을 완벽하게 만들었다. 의도했든 안 했든, 이

위
작업 도구가 올려진 딕의 책상

오른쪽
『유치원에 간 미피』, 1984년

때문에 딕은 그의 책을 '읽는' 다양한 방식을 제공할 수 있었다.

딕은 대여섯 시쯤 집으로 돌아와 와인 한 잔을 곁들인 저녁을 먹었다. "내가 정말 좋아하던 시간이지요."[49]

그러고는 9시쯤 일찍 잠자리에 들었다. 부나 성공과 관계없이, 이는 딕이 사랑하는 일과였다. 딕은 진정한 '집돌이'였다.[50]

그림 그리기 전에도 초조해지지만, 이레네에게 새 책을 보여줄 때는 초조함이 극에 달했다.

"시험장에 앉아 있는 기분이었어요. 아내의 표정을 보면 긍정인지 부정인지 알 수 있었습니다."[51]

아내의 반응이 좋으면 작품이 출간될 수 있지만, 반응이 별로면 서랍으로 들어갔다. 이 중 일부는 나중에 다시 꺼내 살펴보기도 했다. 재작업 중인 작품이 모여 있는 서랍장을 살펴보면, 이전에 버려진 작품보다는 원색의 색감이 살아났다.

작업실 벽에는 친구와 팬들이 보낸 편지와 그림이 여전히 가득하다. 유독 눈에 띄는 편지가 있다. 만화 '피너츠'를 그린 찰스 M. 슐츠에게서 온

위
재작업할 작품이 든 서랍을
위에서 바라본 모습, 딕의 작업실

오른쪽
미피 박물관 내 책이 있는 방,
위트레흐트, 2015년

편지이다. 두 사람은 딱 한 번 만났지만 마음이 잘 맞아서, 오랜 친구처럼 몇 시간이고 즐거운 대화를 나눈 후 편지 친구가 되었다. 슐츠는 딕에게 직선을 그리기 위해 한 손으로 다른 손이 떨리지 않도록 잡는 법을 털어놓았다. 딕은 자신만의 독특하고 민감한 선을 그릴 때 타인의 충고를 들을 필요가 없다는 데 안도했다.

책장에는 외국어로 번역된 딕의 그림책이 가득했다. 또 로알드 달, 루드비히 베멀먼즈, 토미 웅거러와 존 버닝햄 등 다른 작가들의 어린이책도 꽂혀 있었다.

전 세계에서 미피 팬들이 많은 선물을 보내왔다. 누구나 예상하듯, 모든 선물은 깔끔하게 정돈되었다. 작업실을 방문하는 손님에게 딕은 차와 네덜란드 비스킷을 내놓았다. 딕은 손님이 시간을 잘 지키는 것을 좋아했다. 하지만 딕은 늘 친절했고, 책상으로 돌아가고 싶다는 마음은 반짝이는 두 눈 속에 잘 감출 줄도 알았다.

여름휴가 중 심부름을 나간 어느 날, 딕은 멈춰 서서 자전거에서 내렸다. 딕을 본 사람들은 별일 아니라고 여겼다. 딕이 중간에 멈춰 이것저것 끼적이던 모습을 자주 보았기 때문이다. 하지만 이번만큼은 달랐다. 딕은 숨이 차서 자전거를 멈췄던 것이다. 상태가 생각보다 심각하다는 의사의 진단에, 딕은 심박동기 시술을 받아야만 했다. 이후 딕은 작업실에 가지 않기로 결심했다. 갑작스러운 결정에 놀란 가족들의 설득에도 불구하고,

왼쪽
딕의 알파벳으로 만든 벽 장식,
익시 제품, 네덜란드

아래
딕이 디자인한 어린이 우표,
네덜란드, 2005년

딕은 꿈쩍하지 않았다. 온 힘을 쏟아부을 수 없다면 일하고 싶지 않다는 것이 딕의 단호한 마음이었다.

2011년 화창한 여름날 딕은 완벽하게 깎은 연필, 펜, 붓과 가위를 펼쳐놓았다. 여느 때처럼 모든 것이 내일을 위해 준비되어 있었다. 딕은 문을 걸어 잠그고, 자전거를 타고 집으로 돌아왔다. 그리고 다시는 작업실로 일하러 가지 않았다.

2017년 2월 16일 딕은 자다가 평화로이 세상을 떠났다. 죽는 날까지 딕은 그림책 124권을 남겼고, 이 중 32권의 미피 그림책은 50개 이상 언어로 번역 출판되어 전 세계적으로 8,500만 부 이상 팔렸다. 작은 토끼는 커다란 사업으로 확장되고, 딕 브루너는 어린이책 세계에서 국제적 스타가 되었다. 딕의 작품, 색채, 공간, 세심하게 쓴 글과 완벽한 제어가 품은 단순한 복잡성은, 역설적으로 세대와 예술적 규율을 넘어선 해석과 상상을 가능케 했다. 딕 브루너는 우리 모두에게 말을 건네는 인물을 창조해

위
『미피와 자전거』, 1982년

냈다. 놀라운 성취가 아닐 수 없다.

내가 끝낼 때 그림은 끝이 납니다.[52]

하지만 이야기는 여기서 끝나지 않는다. 그림은 끝났을지 몰라도, 미피의 성공은 계속되고 있고 딕의 유산도 살아 있다. 책은 여전히 수백만 권씩 팔려나간다. 원색의 색채와 모양, 크기를 유지한 영화, 뮤지컬, 전시, 상품이 생산되고 있다.

2006년 위트레흐트 중앙미술관 맞은편에 딕 브루너 하우스가 문을 열었다. 보수공사 후 2016년 미피 박물관으로 재개관한 이곳에는 작품 1,200점 이상이 상설 전시 중이다. 미피를 사랑하는 아이들에게 이곳은 신나는 놀이동산, 팬들에게는 북극성이 되었다.

만일 딕이 자기 인생사의 표지를 디자인한다면, 어떤 윤곽선을 선택해

위
11살 때의 딕, 제이스트

위
『미술관에 간 미피』, 1997년

오려냈을까? 자전거? 가위와 잘 다듬은 붓 모양을 아름답게 잘라내, 정사각형 창문 모양에 배치했을까? 폭신한 콧수염도 추가했을까? 로고는 토끼나 곰이었을까? 이런 책 표지는 존재하지 않지만, 1997년 출간된 『미술관에 간 미피』는 열두 화면에 담긴 회고록 같다. 딕에게 영향을 미친 것들뿐 아니라 딕의 유쾌함, 삶 전반에 걸친 예술에 대한 사랑이 표현되어 있다. 딕이 사랑하는 예술 작품 중 하나인 앙리 마티스의 〈다발〉을 새롭게 구현한 장면이 있다. 누가 봐도 미피인 토끼 얼굴을 활용해 완성한 그림이다. 이 장면에서 드물게 미피의 뒷모습을 볼 수 있다. 미피는 그림을 바라보고 있고, 두 점과 가로지른 두 선 없이도 우리는 미피의 얼굴에 떠오른 기쁨과 경이를 읽어낼 수 있다. 이 그림은 예술가 딕 브루너에 대해 우리가 알아야 할 모든 것을 보여준다.

아래

딕 브루너, 2010년

1) Lisa Allardice, 'Bunny love', *The Guardian*, 15 February 2006.

2) Ella Reitsma and Kees Nieuwenhuijzen, *Paradise in Pictograms: The Work of Dick Bruna*, Mercis bv, 1991, p.12.

3) *Simply Bruna* (documentary), AVRO—Wereldoomroep—Cine/Vista, 1995.

4) Joke Linders, Koosje Sierman, Ivo de Wijs, Truusje Vrooland-Löb, *Dick Bruna*, Waanders Publishers, Zwolle/Mercis bv, 2006, p.73.

5) Horatia Harrod, *The Telegraph*, 31 July 2008.

6) Benjamin Secher, 'I saw Matisse—and came up with Miffy', *The Telegraph*, 9 December 2006.

7) Reitsma, *Paradise in Pictograms*, op. cit., p.16.

8) Linders et al., *Dick Bruna*, op. cit., p.97.

9) Reitsma, *Paradise in Pictograms*, op. cit., p.18.

10) Horatia Harrod, *The Telegraph*, 31 July 2008.

11) Benjamin Secher, *The Telegraph*, 9 December 2006.

12) Caro Verbeek, *Dick Bruna. Artist*, published to accompany the exhibition *Dick Bruna. Artist*, Rijksmuseum, Amsterdam, 27 August—15 November 2015, p.56.

13) Ibid., p.27.

14) Alastair Sooke, *The Telegraph*, 27 April 2010.

15) Alastair Sooke, *Henri Matisse: A Second Life*, quoted in Alastair Sooke, 'How Henri Matisse created his masterpiece', *The Telegraph*, 15 April 2014.

16) *Simply Bruna* (documentary), op. cit.

17) Lucy Davies, 'Many hoppy returns: Miffy turns 60', *The Telegraph*, 20 June 2015.

18) Reitsma, *Paradise in Pictograms*, op. cit., p.32.

19) *Simply Bruna* (documentary), op. cit.

20) Céline Rutten, *Gesprekken met Dick Bruna*, Atlas, Amsterdam, 2011.

21) Reitsma, *Paradise in Pictograms*, op. cit., p.48.

22) Linders et al., *Dick Bruna*, op. cit., p.407.

23) Ibid., p.400.

24) Reitsma, *Paradise in Pictograms*, op. cit., p.48.

25) Linders et al., *Dick Bruna*, op. cit., p.325.

26) Simenon letter, Bruna private collection, Mercis bv.

27) Reitsma, *Paradise in Pictograms*, op. cit., p.48.

28) Ibid., p.28.

29) Douglas Martin, *The New York Times*, 1 November 2002.

30) Reitsma, *Paradise in Pictograms*, op. cit., p.54.

31) *Simply Bruna* (documentary), op. cit.

32) Dick Bruna, *Miffy at the Seaside*, translated by Patricia Crampton, World International, 1997.

33) Reitsma, *Paradise in Pictograms*, op. cit., p.56.

34) Ibid.

35) Linders et al., *Dick Bruna*, op. cit., p.38.

36) Benjamin Secher, *The Telegraph*, 9 December 2006.

37) Karin van Zwieten (ed.), *60 Years of Miffy, A Celebration of Miffy's 60th Anniversary*, Mercis bv, 2015.

38) *Icon and Inspiration*, Human Factor Television, commissioned by Mercis bv, 2005.

39) Horatia Harrod, *The Telegraph*, 31 July 2008.

40) Linders et al., *Dick Bruna*, op. cit., p.408.

41) Ibid., p.292.

42) Ibid., p.276.

43) Taco Dibbits, *The New York Times*, 20 February 2017.

44) Linders et al., *Dick Bruna*, op. cit., p.221.

45) Lucy Davies, *The Telegraph*, 20 June 2015.

46) Miffy.com, copyright Mercis bv.

47) Nina Siegal, *The New York Times*, 20 February 2017.

48) Lucy Davies, *The Telegraph*, 20 June 2015.

49) Lisa Allardice, *The Guardian*, 15 February 2006.

50) Reitsma, *Paradise in Pictograms*, op. cit., p.72.

51) Lisa Allardice, *The Guardian*, 15 February 2006.

52) Benjamin Secher, *The Telegraph*, 9 December 2006.

특별 도서목록

딕 브루너가 쓰고 그린 책

제목은 우리말 번역서를 기준으로 하며, 번역서가 없는 경우 영문으로 번역된 네덜란드판을 기준으로 했다. 출간 연도는 네덜란드 초판본 기준이다. 일부 책은 영문판이 없으며, 제목이 다른 것도 있다.

『사과』, 1953 (재판본, 1959)
『폴렌담의 토토』, 1955

『미피』, 1955 (재판본, 1963)
『동물원에 간 미피』, 1955 (재판본, 1963)
『작은 왕』, 1955
『테이스』, 1957
『자동차』, 1957
『새』, 1959
『아기고양이 넬리』, 1959
『틸리와 테사』, 1959

『달걀』, 1962
『왕』, 1962
『서커스』, 1962
『물고기』, 1962
『함박눈이 왔어요』, 1963
『바닷가에 간 미피』, 1963
『크리스마스』, 1963
『학교』, 1964

『선원』, 1964

『읽을 수 있어요』, 1965

『더 읽을 수 있어요』, 1965

『신데렐라』, 1966

『깡충-내 엄지』, 1966

『빨간 모자』, 1966

『백설공주』, 1966

『B는 Bear의 B』, 1967

『들려줄 이야기』, 1968

『셀 수 있어요』, 1968

『스너피』, 1969

『스너피와 불』, 1969

『하늘을 난 미피』, 1970

『미피의 특별한 생일』, 1970

『더 셀 수 있어요』, 1972

『내 조끼는 하얀색』, 1972

『동물 책』, 1972

『이 땅의 동물들』, 1972

『다른 나라의 동물들』, 1972

『또 다른 들려줄 이야기』, 1974

『나는 어릿광대』, 1974

『꽃 책』, 1975

『놀이터에 간 미피』, 1975

『병원에 간 미피』, 1975

『더 잘 읽을 수 있어요』, 1976

『어려운 단어도 읽을 수 있어요』, 1976

『어린이 병동 신경과에 간 바스예』, 1977

『뽀삐』, 1977

『뽀삐의 정원』, 1977

『생일 책』, 1979

『미피의 꿈』, 1979

『시장에 간 뽀삐』, 1980

『내가 어른이 되면』, 1980

『더할 줄 알아요』, 1980

『어린이 혈우병 책』, 1980

『동그라미, 네모, 세모』, 1982

『농부 존』, 1982

『미피와 자전거』, 1982

『구출』, 1984

『오케스트라』, 1984

『유치원에 간 미피』, 1984

『운동 책』, 1985

『누구 모자야?』, 1985

『앞뒤가 거꾸로』, 1985

『보리스의 봄, 여름, 가을, 겨울』, 1986

『뽀삐의 생일』, 1986

『스너피의 강아지들』, 1986

『미피가 남을 거야』, 1988

『할아버지와 할머니 토끼』, 1988

『인도에서 멈춰!』, 1988

『아이리스, 글 없는 그림책』, 1988 (재판본, 2000)

『곰 보리스』, 1989

『보리스와 바바라』, 1989

『산에 간 보리스』, 1989

『여성 작가』, 1990

『로티』, 1990

『미피가 울어요』, 1991

『미피의 집』, 1991

『앨리스 이모의 파티』, 1992

『눈 위의 보리스』, 1994

『보리스, 바바라, 베니』, 1994

『감기에 걸린 뽀삐』, 1994

『고슴도치 헤티』, 1995

『소는 음메 하고 울어요』, 1995

『미피의 텐트』, 1995

『우리가 되려는 것』, 1996

『빨간 머리 인형』, 1996

『보리스와 배』, 1996

『사랑하는 할머니 토끼』, 1996

『내가 왜 우는지 알아요?』, 1997

『미술관에 간 미피』, 1997

『뽀삐의 여행』, 1998

『뽀삐네 옷가게』, 1998

『갈렙과 노아의 방주』, 1998

『미피와 멜라니』, 1999

『핑과 빙』, 1999

『보리스와 우산』, 1999

『무릎 아저씨』, 2000

『미피의 요정 놀이』, 2001

『미피의 유령 놀이』, 2001

『미피랑 춤춰요』, 2002

『비행사 보리스』, 2002

『바바라의 옷 상자』, 2002

『챔피언 보리스』, 2003

『미피의 편지』, 2003

『새로 태어난 아기』, 2003

『뽀삐를 위한 노래』, 2004

『미피의 정원』, 2004

『스너피가 사라졌어요』, 2005

『보리스와 코』, 2005

『달콤 나라에 간 미피』, 2005

『보리스가 쇼핑을 가요』, 2005

『미피의 플루트』, 2005

『새 피터』, 2006

『접힌 귀』, 2006

『여왕 미피』, 2007

『스너피의 친구』, 2008

『사탕을 훔쳤어요』, 2008

『할아버지를 위한 선물』, 2009

『그런티』, 2010

『내 스쿠터를 타고』, 2010

『그런티와 미피의 귀』, 2011

『당나귀의 귀』, 2012

딕 브루너 관련 책과 기사

1. 리사 알라디스, '토끼 사랑', 『가디언』, 2006년 2월 15일

2. 호라티아 해로드, '딕 브루너, 자신의 삶과 예술에 대해 이야기하다', 『텔레그래프』, 2008년 7월 31일

3. 돌프 콘스탐, 『평범함 속의 특별함: 딕 브루너의 어린이책』, 메르시스사, 1976

4. 요케 린데르스, 코셰 시르만, 이보 데 베이스, 트뤼셰 브로란드-로브, 『딕 브루너』, 반데르스 출판사, 즈볼러/메르시스 출판사, 2006

5. 엘라 리츠마 & 케이스 니우엔하위젠, 『그림문자의 천국: 딕 브루너의 작품』, 메르시스사, 1991

6. 벤자민 세쉐, '나는 마티스를 보았다, 그리고 미피가 탄생했다', 『텔레그래프』, 2006년 12월 9일

7. 카로 베르빅, 『딕 브루너, 예술가』, 암스테르담 레이크스 미술관에서 2015년 8월 27일—11월 15일까지 열린 '딕 브루너, 예술가' 전시에 맞춰 출간

8. 카린 반 즈비턴, 『미피 60주년, 미피 탄생 60주년 기념식』, 메르시스사, 2015

1927년 위트레흐트에서 태어났다.

1943년 첫 책『야피』를 썼다.

1946년 아버지의 출판사 A. W. 브루너 앤 존을 위해 첫 책 표지를 디자인했다.

1947년 첫 포스터를 디자인했다.

1952년 A. W. 브루너의 책 표지 및 포스터 디자이너로 정식 입사했다.

1953년 첫 그림책『사과』출간. 이레네 데 용과 결혼했다.

1954년 장남 시르크가 태어났다.

1955년 직사각 판형의 첫 미피 그림책을 출간했다.

1956년 검은 곰 시리즈의 첫 포스터를 디자인했다.

1958년 둘째 아들 마르크가 태어났다. 검은 곰 포스터로 포스터 상을 수상했다.

1959년 정사각형(15.5×15.5cm) 판형을 도입했다.

1961년 막내딸 마데론이 태어났다.

1963년 정사각형 판형의 새로운『미피』를 출간했다. 영국 메듀엔 출판사에서『미피』를 번역 출간했다.

1964년 일본에서『미피』번역 출간, 4년간 16쇄를 찍었다.

1969년 우편 전신전화국의 5개 우표 시리즈를 디자인했다.

1971년 메르시스사(Mercis bv)를 설립하고, 라벤스부르거의 직소 퍼즐을 비롯해, 상품 제작을 시작했다.

1972년 레이드스헨담의 어린이 병동 벽화를 제작했다.

1975년 국제엠네스티를 위해 카드를 제작했다.

1977년 아른헴 시립미술관에서 미피 전시회 개최, 딕이 처음 미술관의 예술가로 선정된 사례이다.

1980년 뉴캐슬어폰타인대학교 부속병원 '로얄 빅토리아 인퍼머리'의 의뢰를 받아,『어린이 혈우병 책』을 출간했다. 병의 위험성을 보여주는 이야기책이다.

1983년 네덜란드 오라녜나사우 훈장을 받았다.

1986년 '위트레흐트, 내 마음의 도시' 상징을 디자인했고, 여전히 사용되고 있다.

1987년 60번째 생일 기념으로 위트레흐트시에서 특별 옷핀을 수여했다.

1990년『곰 보리스』로 골든브러시 상을 수상했고, 딕의 전작을 위한 D. A. 티메프레이스 상금을 받았다.

1991년 파리 조르주 퐁피두 센터에서 회고전을 개최했다. 메르시스사 설립 20주년 기념으로『바닷가에 간 미피』점자책을 출간했다(네덜란드어, 영어).

1992년 책 속 이야기를 기반으로, 네덜란드에서 52개 짧은 텔레비전 영상이 방영되었다.

1994년 아들 마르크가 만든 미피 동상이 위트레흐트에 세워졌다.

1995년 우편 전신전화국을 위한 크리스마스 우표와 관련 상품을 디자인했다. 책 표지와 포스터로 H. N. 베르크만 상을 수상했고, 메르시스 출판사를 설립했다.

1996년 흐로닝어 미술관에서 '성공의 냄새' 회고전을 개최했다. 암스테르담에 처음으로 미피 숍을 오픈했다.『미피의 텐트』로 실버브러시 상을 수상했다.

1997년 외국인 최초로 일본 우편국을 위한 우표 시리즈를 디자인했다.『사랑하는 할머니 토끼』로 실버슬레이트 상을 수상했다.

1999년 네덜란드·일본 교역 400주년 기념으로, 2년간 일본에서 '딕 브루너의 세계' 전시, 37만 명이 방문했다.

2000년 미피가 세계에서 가장 많은 생일 카드(80개국 이상에서 37,865장)를 받은 기록으로 기네스북에 올랐다. 위트레흐트 중앙미술관에서 회고전을 개최했고, 네덜란드 도서진흥협회(CPNB) 요청으로『당나귀의 귀』를 창작한다.

2001년 뮤지컬 미피 초연. 100번째 어린이 책을 출간했다. 네덜란드 사자 훈장의 '지휘관'급에 추서되었다(네덜란드 일반 시민에게 주어지는 최고의 영예).

2002년 '지금 에이즈를 퇴치하자' 캠페인 일환으로, 세계 에이즈 날 로고를 디자인했다.

2003년 미국 어린이미술관 크레욜라 팩토리®에서 상호 전시했다.

2004년 런던 그레이트오몬드스트리트 병원에 미피 병동을 만들었다(캐릭터를 주제로 한 최초 병동). 9/11 이후 가족 여행자를 끌어들이기 위해, 뉴욕 가족여행 홍보대사로 미피가 선정되었다.

2005년 로열 더치 민트에서 첫 미피 기념 주화를 발행했다.

2006년 위트레흐트 중앙미술관에 1,200점 원화가 상설 전시되는 딕 브루너 하우스가 오픈했다. 미국 에릭칼 미술관 '네덜란드의 특별함: 네덜란드의 현대 일러스트레이션' 전시 13명 예술가 중 딕 브루너가 포함되었다. 런던 V&A 미술관 재개관 기념으로, 영국 순회전 '생일 축하해, 미피!'를 개최했다. 반데르스 출판사에서『딕 브루너-전기』를 네덜란드어, 영어로 발간했다.

2007년 80번째 생일. 유니세프를 위한 특별 일러스트를 디자인했다. 위트레흐트 시가 특별 황금 옷핀을 수여했다.

2008년 A. W. 브루너 창립 140주년을 위해, 40년 만에 처음으로 검은 곰 시리즈 표지를 디자인했다. 앤드루 저커먼의 지혜 프로젝트에서, 세계 다양한 분야 내 가장 탁월한 원로 75명에 선정되었다.

2010년 어윈 올라프가 각 분야에서 최고인 네덜란드 시민들을 찍어 헌정한『최고를 향한 여정』사진전 개최, 레이크스 미술관에 영구 소장되었다.

2011년 작품 120점을 레이크스 미술관 인쇄물 보관실에 장기 대여하고, 중앙미술관에서 '미피의 패션' 전시를 개최했다. 여름에 은퇴를 선언했다. 미피가 '올해의 어린이박물관 상'의 상징이 되었다. 상의 트로피와 같은 모양의 미피 동상이 위트레흐트시에 세워졌다.

2013년 미피 영화가 네덜란드에서 개봉되었다. 유아 대상 영화로 박스 오피스 기록을 깼다.

2014년 한국에 최초로 실내 미피 테마파크가 문을 열었다. 네덜란드 체조 연합과 장기 협력으로 미피 운동 증서를 만들었다.

2015년 레이크스 미술관에서 미피 탄생 60주년 기념전 '딕 브루너, 예술가'를 개최했다. 전 세계 60명 예술가 미피 예술 행진을 위한 1.8미터 높이의 미피 동상을 꾸몄다. 동상은 전시 후 경매로 유니세프에 넘어갔다. 위트레흐트에서 열린 2015 투르드프랑스 대출 정식의 마스코트로 미피가 선정되었

딕의 생애

다. 딕 브루너가 몇십 년간 사용한 작업실을 중앙미술관에 재현, '딕 브루너의 작업실'로 전시했다.

2016년 위트레흐트의 딕 브루너 하우스가 미피 박물관으로 재개관했다. 막스 벨트하우스 상을 수상했다(어린이책 일러스트레이터로 일한 평생 공로를 인정, 3년마다 수상자 선정).

2017년 2월 16일 딕 브루너가 사망했다.

2018년 로테르담 쿤스탈에서 '딕 브루너의 어두운 면' 전시를 개최하고, 350점 이상의 검은 곰 시리즈 원화를 전시했다.

2019년 렘브란트의 해를 기념, 메르시스 출판사와 레이크스 미술관에서 『미피×렘브란트』를 네덜란드어와 영어로

동시 출간했다. 한국 알부스 갤러리에서 전시했다.

2020년 전 세계에서 미피 탄생 65주년을 기념했다.

감사의 말

딕 브루너의 가족 이레네, 시르크, 마르크와 마데론에게 감사드린다. 딕의 두 번째 가족인 메르시스사, 특히 카린 반 즈비턴, 스테인 반 호롬과 마르야 케르크호프에게도 감사를 표한다. 시리즈를 총괄 편집하는 퀜틴 블레이크와 클라우디아 제프, 템스 앤 허드슨 출판사 내 로저 소프, 줄리아 맥켄지, 앰버 후세인의 친절함, 인내심, 세심함에 감사드린다.

글 작가 브루스는 와일리 에이전시의 사라 찰팬트와 루크 인그램에게도 감사를 전하고 싶다. 위트레흐트 중앙미술관과 미피 박물관에서도 많은 도움을 받았다.

마지막으로, 아이들 앨비와 테드에게도 사랑과 감사를 전한다.

사진 출처

도와주신 분들

브루스 잉먼은 수상 경력에 빛나는 작가이자 일러스트레이터이다. 오랜 기간 동안 앨런 앨버그와 함께 『저녁 식사가 달아나요』, 『연필』, 『내가 읽은 최악의 책』 등에 그림을 그렸다. 런던 골드스미스 대학교에서 어린이책 일러스트 석사 과정을 담당하고 있으며, 하우스 오브 일러스트레이션의 홍보대사이다.

라모나 레이힐은 오랜 기간 미피를 비롯한 다양한 어린이책 편집자로 일했다. 최근에는 창조적 글쓰기 자선단체 '파이팅 워즈'에서 중재자이자 글쓰기 멘토로 활동 중이다.

퀜틴 블레이크는 영국에서 가장 뛰어난 일러스트레이터 가운데 한 명이다. 20년 동안 왕립예술대학에서 학생들을 가르쳤다. 1978년부터 1986년까지는 일러스트 학과의 학과장이었다. 2013년에는 일러스트 분야에 공헌한 공로로 기사 작위를 받았다. 2014년에는 프랑스 정부로부터 레지옹 도뇌르 훈장을 받았다.

클라우디아 제프는 다년간 책표지, 잡지 그리고 어린이책에 일러스트를 의뢰해 온 아트 디렉터이다. 퀜틴 블레이크와 함께 '하우스 오브 일러스트레이션' 갤러리를 설립했으며 현재 부회장을 맡고 있다. 2011년부터 퀜틴 블레이크를 위해 크리에이티브 컨설턴트로 일하고 있다.

옮긴이

황유진은 연세대학교에서 영어영문학을 전공하고, '한겨레 어린이 청소년 번역가 그룹'에서 공부한 후 프리랜서 번역가로 활동하고 있다. 우리말로 옮긴 책으로 『언니와 동생』, 『키스 해링, 낙서를 사랑한 아이』, 『내 머릿속에는 음악이 살아요!』 등이 있다. 그림책37도의 대표이자 그림책 테라피스트로도 활동 중이며, 쓴 책으로 『어른의 그림책』이 있다.

찾아보기

일러스트가 나오는 페이지는 기울여 썼습니다.

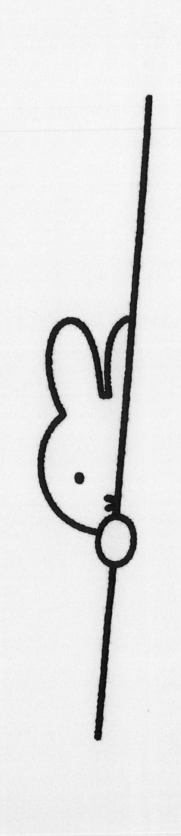